LO MEXICANO EN LAS ARTES PLÁSTICAS

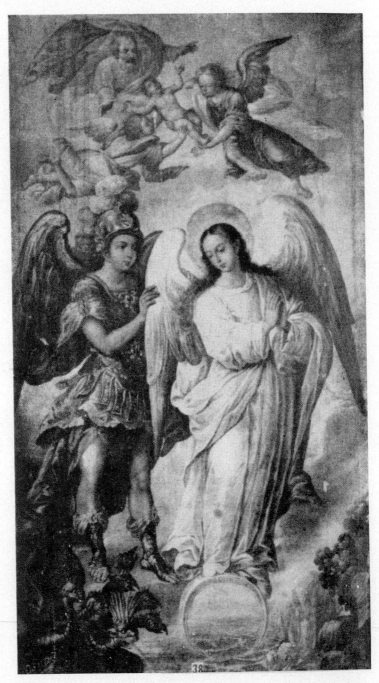

La Virgen del Apocalipsis, Juan Correa

JOSÉ MORENO VILLA

Lo mexicano en las artes plásticas

FONDO DE CULTURA ECONÓMICA
MÉXICO

Primera edición (El Colegio de México), 1948
Segunda edición (FCE), 1986
 Primera reimpresión, 1990
 Segunda reimpresión, 1992

D. R. © 1948, EL COLEGIO DE MÉXICO
Camino al Ajusco 20; 10740 México, D. F.

D. R. © 1986, FONDO DE CULTURA ECONÓMICA, S. A. DE C. V.
Av. de la Universidad, 975; 03100 México, D. F.

ISBN 968-16-2234-0

Impreso en México

LO MEXICANO

LA ESCULTURA DEL SIGLO XVI

En el año de 1942 publicó El Colegio de México un librito titulado: *La escultura colonial mexicana.* Su carácter panorámico me obligaba a no intentar siquiera ciertos temas que pudieran suscitar discusiones embrolladoras. No se pretendía en aquel trabajo más que presentar con orden y seleccionadas lo mejor posible las piezas de escultura religiosa dispersas por el país y señalar las grandes líneas estilísticas. Mi único atrevimiento fué el de calificar con el nombre azteca *tequitqui,* que significa "tributario", el producto mestizo que aparece en América al interpretar los indígenas las imágenes de una religión importada.

Libre de aquel compromiso primero quedé en libertad para ir calando en algunos problemas particulares o generales de la historia artística mexicana, y los resultados de mis investigaciones los traigo y presento ahora sin otra pretensión que la de animar el estudio de estas materias.

Desde que llegué a México noté que los mexicanos interesados por su arte preferían que el europeo les señalase las diferencias, no las analogías, de lo de acá con lo de allá, y como para el investigador o policía historicista es igual, me dediqué a perseguir los rasgos diferenciales del arte mexicano.

La tarea no es muy sencilla. Estoy casi seguro de que mañana tendré que corregir afirmaciones que lanzo hoy aquí; porque hay rasgos sumamente engañosos. Voy a presentar tres casos que fueron verdaderas trampas para mí: el de la Virgen de Calpan, el de las Cruces llamadas de téstera, y el del Angel-Verónica de Oaxaca. Estas imágenes me presentaban problemas iconográficos, no estéticos puramente; es decir, se me presentaban como figuras sin antecedentes, verdaderamente insólitas, por más que son, desde el punto de vista estético, imágenes muy ligadas a la tradición europea. Durante algún tiempo las tuve por creaciones mexicanas; ahora, puedo demostrar que las tres tienen antecedentes en el viejo mundo. La demostración nos servirá además para señalar otros rasgos que por ahora considero diferenciales, por ejemplo, la presencia anacrónica del estilo románico.

Antes de desarrollar todo esto adelantaré lo que yo considero de

más trascendencia en mi trabajo. Por los subtítulos del ensayo, puede verse que me ocupo de la escultura del xvi, de la arquitectura del xviii y de la pintura del xx. ¿Por qué? ¿Por qué no me ocupo de las tres artes en los cuatro siglos de la vida americana incorporada a la civilización europea? Pues porque el rasgo diferencial mayor que yo veo es una ley según la cual los grandes empujones o eclosiones del arte mexicano son biseculares, es decir, se producen cada dos siglos y no con igual intensidad para las artes. En el xvi se da lo mejor o más interesante de escultura; dos siglos después brota con verdadero énfasis la arquitectura, y dos siglos más tarde la pintura.

Esta tesis estará sujeta a futuras discusiones, pero creo que encierra una gran verdad.

La Virgen de Calpan

En una de las posas pertenecientes al convento de San Andrés Calpan hay una figura de la Virgen* que, como tipo iconográfico, parecía sin antecedentes. Por su actitud podría decirse que es una Dolorosa. Y también porque se le juntan en el pecho siete lanzones, más que puñales, del dolor. Es verdad que desde un principio juzgábamos desmesurado el tamaño de tales cuchillos. ¿No habrá convertido en lanzas los cuchillos el impulso decorativo de nuestra raza? —me decía yo, para acallar mis dudas—. Como Dolorosa la publiqué en el n⁰ I de *Cuadernos Americanos*, año de 1943, aunque diciendo: "Como representación de la Virgen de los Dolores es sumamente curiosa. No recuerdo en la escultura europea un desarrollo tan desmesurado de los siete puñales (Siete Dolores). Se les concibe más posibles en un grabado que en una obra de bulto. Son puñales decorativos, imposibles de realizar en una imagen aislada o exenta; necesitan estar aplicados a la superficie del fondo. Los discos, tan extraños, que rematan las empuñaduras, acaso tuvieron en su día piedras de obsidiana, como otras obras *tequitqui* sujetas aún a la superstición indígena."

Lo que más me extrañaba, eran los discos y el espacio vacío en ellos. No me conformé con la explicación de que posiblemente hubiesen ceñido piedras de superstición, y dicha inconformidad me indujo a perseguir la solución en el campo de la iconografía.

* Se señalan con un asterisco todas las esculturas, cuadros, etc., que van acompañados en el texto de su ilustración correspondiente.

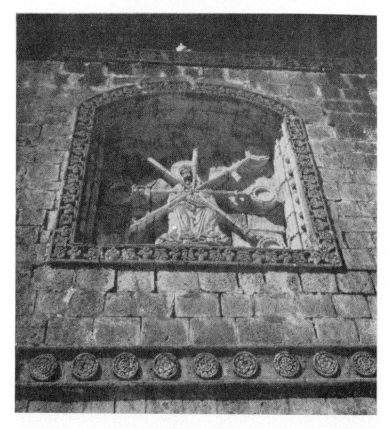

Calpan

Y, en efecto, allí estaba. ¿Dónde? En una tabla románica y catalana, del Museo de Vich.* En una tabla románica, nada menos. (Véase *Pittura romanica catalana: I paliotti dei Musei di Vich di Barcelona*, del Dott. Antonio Muñoz. *Anuari*, MCMVII, Institut d'Estudis Catalans, Barcelona.)

En esa tabla aparece la Reina de los cielos sentada a la derecha de San Juan y rodeada de siete discos, cada uno' de los cuales encierra una paloma blanca sobre fondo rosado. A cada disco corresponde una inscripción que nos dice los siete Dones del Espíritu Santo: *Sapiencia, Intellectus, Conssilii, Fortitudinis, Sciencie, Pietatis, Timoris*.

Con esto se confirma mi sospecha de que los discos de Calpan debieron encerrar algo. Quedan en ellos rastros de color. ¿Eran de metal las palomas y se perdieron?

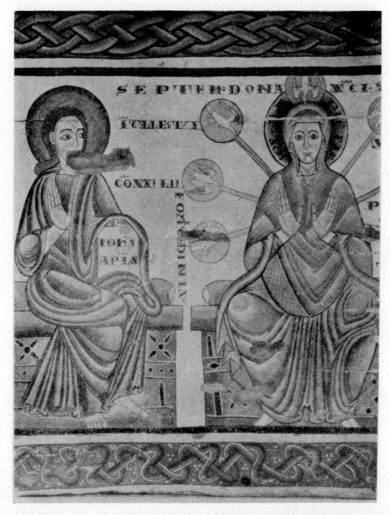

Museo de Vich

Atendamos a otro punto: En la imagen catalana no arrancan los rayos del pecho de la Virgen como en Calpan. A esto nos responderá el autor del artículo citado. "El influjo de la pintura monumental sobre esta tabla es evidente y se le encuentran antecedentes en la pintura mural románica de Francia, en St. Savin (Viena), en Montmorillon, en Vich." "La representación de los Dones del Espíritu Santo —sigue diciendo— no es única ni rara, aunque lo corriente es que se le adjudiquen a Cristo en Majestad. Así, en una vidriera de la Catedral de Le Mans.

En St. Denis, *la radiación parte del pecho de Jesús*, donde figura la primera paloma. Se rastrea el tema iconográfico en una ventana de Chartres, en el Psalterio de San Luis y en un antipendio alemán de la Niesekirsche de Soest, donde el disco *aparece en el pecho de la Virgen*, y de él parten los rayos y los discos con las palomas."

Huaquechula

Tras esta información que nos tranquiliza porque nos aclara el problema puramente iconográfico, podemos volver al estilístico. El convencionalismo de los pliegues del ropaje es evidentemente románico, de tradición bizantina. La postura de las piernas y el modo de acusar las rodillas lo son también. Es cierto que a la figura le falta hieratismo y que acusa, por el contrario, bastante flexión y decaimiento, pero la técnica es románica.

Para darse cuenta bien de la dosis de románico que hay en Calpan es preciso examinar otros relieves de otras posas. Y, además, otros relieves de otros conventos pertenecientes al lote de Puebla, como los de Huaquechula y Tlalmanalco, e incluso las pinturas de Actopan. En todos estos conventos del XVI encontraremos esa extraña mezcla de estilos pertenecientes a

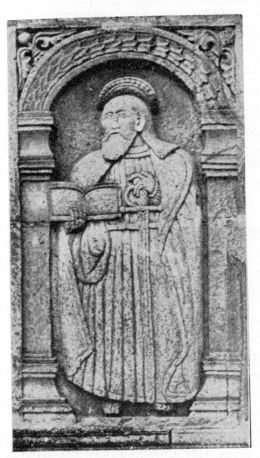

Huaquechula

tres épocas: románica, gótica y renacimiento que se manifiesta en lo *tequitqui*. Mezcla que dota de intemporalidad a los monumentos, de anacronismo. Por esto cabe hacer esta afirmación rotunda: *todo lo "tequitqui" es anacrónico;* parece nacido fuera del tiempo, sin tenerle en cuenta, por lo menos.

En las enjutas o albanegas de otra de las posas de Calpan, se ven embutidos en la lisura del fondo muchos relieves sueltos como suelen verse en las enjutas de las iglesias románicas. Por la disposición solamente son ya románicas. Y, sin embargo, las esculturas principales sue-

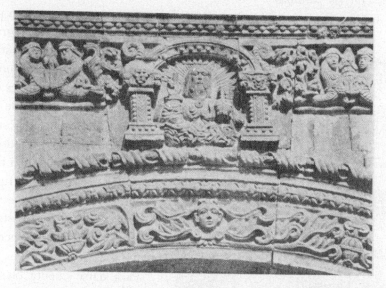

Tlalmanalco

len estar encuadradas en orlas y cenefas de un purísimo gusto renaciente. Todo el marco es plateresco, pero los detalles de ejecución en las figuras son románicos. No hay más que fijarse en el Cristo Majestad, hierático, simétrico, de paños convencionales y nimbo crucífero. Es, con pequeñas variantes, el mismo tipo que el de Huaquechula,* tomado, según se sabe, de una gramática burgalesa de 1498. Lo lineal del dibujo se conserva en la piedra, rasgo también muy románico; muchas veces se puede ver que la obra plástica refleja exactamente una escena o viñeta de un libro miniado de la alta Edad Media. Y esto que ocurre en España con el románico puro, se repite aquí con el románico *tequitqui*.

Insistiendo en el análisis de las formas, vuelvo a las ondulaciones del manto que ostenta la figura del Ser Supremo, en Huaquechula. Esas ondulaciones son del mismo convencionalismo que las de los mantos de María y San Juan en la tabla románica de Vich. Si nos fijamos en el borde inferior y delantero de los mantos, veremos que el convencionalismo de los pliegues se expresa en forma de M, más o menos abierta y más o menos curvilínea. Y si nos fijamos en el paralelismo de los pliegues en las figuras de San Pedro y San Pablo, de la misma fachada, tendremos que reconocer también su acento románico.

Por lo que atañe al Pantocrator de la portada de Tlalmanalco* (1591), me bastará señalar la forma convencional de las grandes guías de sus bigotes de hebras muy paralelas terminadas en un caracolito,

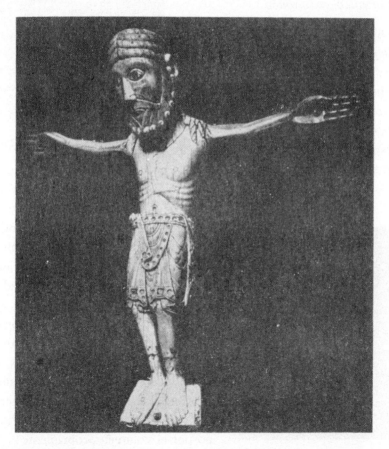

Carrión (España)

forma estilizada que aparece ya en las piezas mejores y más antiguas del románico, por ejemplo, en el famoso Crucifijo románico de Carrión (León, España),* esculpido en 1063. Da miedo pensar en la supervivencia de este detalle formal cuando se le ve en la faz del Pantocrator esculpido en Tlalmanalco más de cinco siglos después, en 1591.

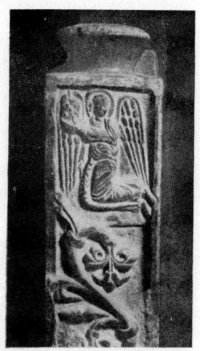

El románico anacrónico

Dilucidado ya el problema iconográfico y cronológico de la Virgen de Calpan debería pasar al siguiente, pero atendiendo a razones de divulgación, quiero decir algo todavía sobre el románico.

Gerona

No es posible, ni sería congruente aquí, estudiar los diferentes aspectos formales que presenta la escultura románica en Europa. Para eso están los manuales de arte. Pero sí es congruente decir que una de las características de tal estilo es su bizantinismo, y, dentro de él su aspecto caligráfico, es decir, de dibujo propio de la pluma, de rasgueos y rayados pendolistas. Las figuras y sus vestimentas quedan sometidos a ritmos convencionales, a líneas de contorno, generalmente negras en las miniaturas y mosaicos, que se traducen en la piedra por incisiones profundas. La redondez de los cuerpos se acusa entonces por la curva lineal, no por el volumen propiamente.

Arlés

Pero esto que vemos en la miniatu-

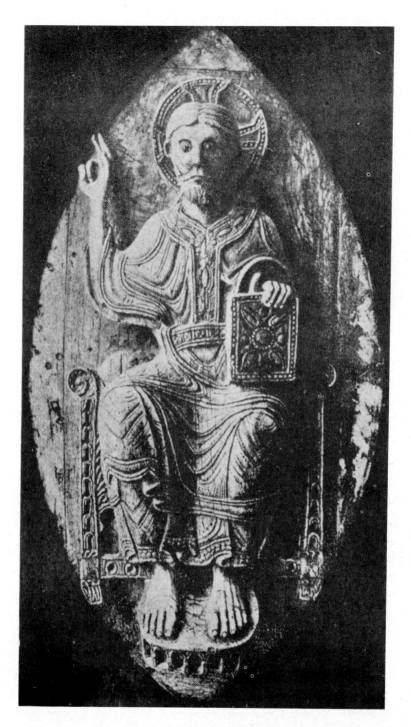

San Millán de la Cogolla (España)

San Isidoro de León

ra, que es un arte donde el volumen se ha de fingir porque el material donde se pinta es plano, lo veremos también en una obra ya escultórica, en el Pantocrator que fué de la célebre arqueta (terminada en 1067), de San Millán de la Cogolla (Rioja, España),* y que hoy está en Nueva York. Las arrugas de los paños son de un valor caligráfico, carecen de cuerpo. El convencionalismo salta a la vista. Y debemos guardarlo bien en la memoria porque es hermano del observado en las citadas iglesias de Puebla.

No hay en México una pieza como ésta, naturalmente, pero sí como estas otras: el relieve de la cátedra de la Catedral de Gerona,* obra de hacia 1038, la ventana de la iglesia de Arlés de Tech (1046)* y los capiteles del pórtico de San Isidoro de León (1054-1066).*

A este último formulismo románico tenemos que unir el de Tepoztlán, así como hemos de relacionar la orla de la ventana de Arlés de Tech con la orla del nicho de la Virgen de Calpan, aunque la de éste sea más fina de ejecución. La relacionamos porque es cosa románica ceñir los huecos así, incluso usando los discos.

Pero lo más próximo en técnica a lo mexicano es el ángel en relieve de la Catedral de Gerona.

Sin transición alguna podemos poner a su vera un ángel de la iglesia de Molango (Estado de Hidalgo),* obra del siglo XVI. Nadie diría que estas

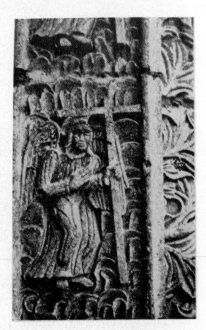

Molango, Hgo.

figuras fueron labradas entonces si se guía por el estilo. Su tosquedad, su primitivismo, las alejan en el tiempo. Podrían ser del XII, pues bajo su rudeza se acusa el plegado a rayas propio de lo bizantino, de lo románico.

Y lo mismo ocurre con la técnica de la pila bautismal de Acatzingo (Edo. de Puebla),* perteneciente a un convento franciscano. Para acercarse a lo prerrománico de Asturias no le falta ni el sogueado que la corona.

Si ahondamos en el problema de lo que llamo *tequitqui* o "tributario", vemos que puede ser románico, gótico, renaciente y hasta barroco. La "Casa del que mató al animal"* en Puebla, puede presentarse como *tequitqui* del xv, aunque labrada en el xvi. Es un relieve aplanado que se inspiró en un tapiz gótico, según la certera opinión de D. Manuel Toussaint, lo mismo que la lápida

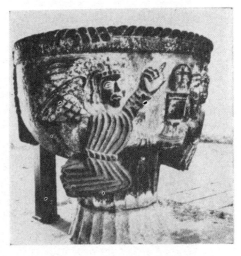

Acatzingo, Pue.

de la Parroquia de Tlaxcala. En cambio, la capilla abierta de Tlalmanalco* es de un *tequitqui* plateresco.

La cronología europea en América

Estos fenómenos de imbricación de estilos dentro de un espacio de tiempo tan corto como cincuenta años implican ausencia de cronología y hay que tratar de razonarla. ¿Cómo se explica que brote en América una semilla que dió su flor y se agotó en Europa cuatro siglos antes? Y ¿cómo es posible que nazca revuelta con otras semillas posteriores agotadas también allá?

Le oí decir muchas veces al escultor e historiador Ricardo de Orueta que los muchachos aprendices de escultor van pasando progresivamente por los mismos escalones que vemos en el desarrollo histórico de la escultura: románico, gótico, renacimiento, etc. Que el aprendiz recorre en poco tiempo lo que la humanidad tardó siglos en recorrer.

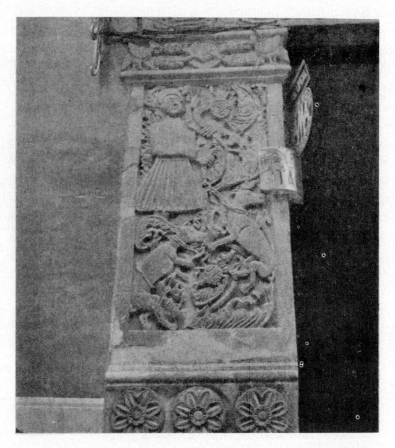

Puebla

Sin conceder a esta observación más que un valor relativo, la traigo aquí porque parece confirmarse en el desarrollo de la escultura cristiana en México. Por el hecho de ser un arte importado, no nacido aquí, nos ofrece aspectos y problemas muy peculiares, y uno de los más curiosos es el de "romanicismo" en pleno siglo xvi, fenómeno que rompe la cronología europea y que podría explicarse acudiendo a la observación de Orueta.

En efecto, los primeros artistas indios que se atrevieron a modelar o esculpir temas cristianos debieron encontrarse con la misma falta de tradición técnica que el escolar románico. Eran más niños en su profesión que cualquier europeo de su tiempo. Pero como a tales niños se les podían ofrecer de una vez todos los adelantos de la técnica acumula-

dos por los siglos, su avance podía ser muy rápido. Es decir, el mismo indio que principió siendo románico, podía en pocos años adueñarse de lo que el gótico y renacentista aportaron al progreso de la escultura. De donde resulta un fenómeno propiamente americano: que en el corto espacio de cincuenta años, México presenta obras de aspecto primitivo, románico, como las conservadas en Calpan, o en general, en el lote de iglesias de Puebla, y figuras de un clasicismo romano como el de la Virgen con el Niño encontrada en un derribo de la calle 16 de Septiembre, en solares que pertenecieron al primitivo Convento de San Francisco, o como la Virgen de Xochimilco. Pero hagamos notar que este fenómeno de la imbricación y amontonamiento de estilos ocurre sólo en el siglo XVI. En los otros, no. Y es natural. La inyección que

Tlalmanalco

se le puso a este Continente no era de un solo producto, sino de muchas vitaminas. Y unos artistas asimilaron unas y otros otras. El indio adoctrinado por los frailes o por los maestros venidos de Europa recibía como modelos estampas, dibujos, marfiles, ricas telas bordadas, breviarios, cruces y mil objetos menores. No todos ellos obedecían a un mismo estilo, ni a una misma época. Si los frailes que trajeron a América las formas teatrales llamadas "autos" trajeron no los últimos, sino los más antiguos, de técnica medieval, como han probado otros investigadores, con más razón traerían motivos escultóricos o dibujísticos pasados de moda. Porque en las artes lo antiguo es a veces más estimado que lo actual.

El hecho es que por estas y otras razones posibles la producción escultórica mexicana carece de la lógica interna y de la cronología que tiene la europea. Sus piezas no salen de las manos del escultor obedeciendo a una concatenación de piezas que le preceden, sino a circunstancias fortuitas. Y su historia es de aluvión.

Iconografía de las cruces "tequitqui"

Mi segundo problema iconográfico estaba en estas cruces de México, como la de Tepexpan, desconocidas en lo español peninsular y que por lo tanto constituyen otro punto diferencial. Ante ellas surgió en mí el deseo de llamar *tequitqui* a lo diferencial mexicano.

¿De dónde viene esta imagen? ¿En qué tiempo surge? Durante años estuve haciéndome estas dos preguntas.

Desde Fuenterrabía hasta Santiago de Compostela hay cruces públicas, que llaman "Humilladeros" en algunos sitios, pero

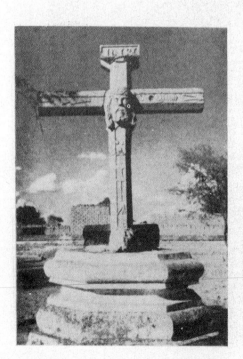

Tepexpan, Méx.

todas presentan a Cristo de cuerpo entero y apegadas a los estilos conocidos en Europa. Recuerdo varias en Pontevedra. Tal vez haya que considerarlas como antecedentes, pero tiene que haber otras de menor tamaño, en forma de cruz menor y portátil. Y como el número de estas obras menores es inmenso, se iban borrando mis esperanzas de encontrarlas. Repasé las lecciones de cruces y repertorios de crucifijos. No hallé nada.

Pero mi trabajo mental me decía lo siguiente: "En estas cruces hay más de un detalle europeo. Uno, la flor de lis como remate y adorno de los brazos; otro, la aplicación de los símbolos de la Pasión; y tercero, la tendencia a suprimir el cuerpo doloroso del Crucificado. Los tres detalles son góticos y muy del siglo xv. ¡Ya esto era algo! Me acordaba de un Calvario adosado a un muro de San Juan de los Reyes, en Toledo, la iglesia levantada por los Reyes Católicos y ejecutada por uno de los más interesantes y delicados arquitectos góticos, el maestro Juan Guas, el que trabajó también en el Palacio del Infantado, en Guadalajara. Lo singular de ese Calvario es que aparecen en él la Virgen y San Juan a un lado y otro de la Cruz, pero en ésta falta Cristo. En su lugar, y justo en la intersección de los brazos con el tronco de ella, hay un símbolo: el pelícano barrenándose el pecho para alimentar a sus hijos, a sus polluelos. ¿No respondían a este mismo espíritu las cruces mexicanas? Yo veo en éstas y en aquéllas la misma delicadeza simbólica. Que las cruces de acá impresionen al principio como algo bárbaro no invalida lo que digo. Ello se debe a cierta tosquedad de ejecución y de proporción. Ha de tenerse en cuenta que muchos ejemplares son de piedra indócil, quebradiza o deleznable. Lo importante para mi tesis es que obedecen al mismo espíritu que muchas cruces góticas europeas: supresión del cuerpo castigado, martirizado; sustitución del drama por su símbolo.

Por esto mismo grabaron o esculpieron en el fuste de la cruz todos aquellos instrumentos simbólicos de la Pasión: clavos, esponja, lanza, escalera, etc.

La lógica iba de este modo alentando mi esperanza de hallar la concatenación de lo mexicano y lo europeo. Ya tenía justificaciones para lo de la cabeza suelta y para los símbolos de la Pasión; me faltaba pensar en los remates floreados. Prosiguiendo el estudio me encontré con un artículo de Josep Gudiol en el *Anuario del Instituto de*

Estudios Catalanes, años 1915 a 20, titulado *Les creus d'argentería a Catalunya*. Uno de sus párrafos dice: "En el siglo XIII aparece una cruz de otra forma, con los extremos adornados de flores de lis. En el transcurso de este estudio sobre las cruces de orfebrería se podrá notar cómo esta disposición flordelisada fué la que más arraigó en nuestra tierra, no desapareciendo sino hasta cinco siglos después."

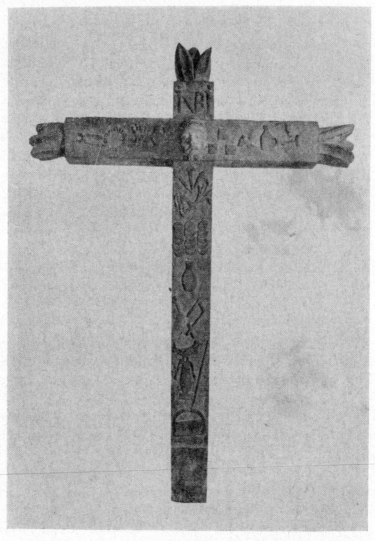

México (Particular)

Este párrafo es importante para mi investigación porque, en primer término, marca los extremos del tiempo en que se usa el adorno en cuestión, y luego porque ese adorno luce en las cruces de orfebrería, tan fáciles de llevar consigo a lejanas tierras.

Estando en estas averiguaciones, apareció en poder de un anticuario mexicano —y antes de la invasión de objetos que actualmente llegan de Europa— una cruz de madera, pequeña, con las características de lo *tequitqui:* la cabecita de Cristo en la juntura de los palos, la aplicación de los símbolos de la Pasión y los remates flordelisados.* Este raro ejemplar —raro por su tamaño y su material— pasó a manos de D. Rafael Sánchez Ventura y luego a las del poeta Manuel Altolaguirre.

Llamo la atención sobre la forma de sus lises porque no son tan estilizados como los usuales; quiero decir que no presentan los tres lóbulos en perfecta simetría, sino más bien en haz hiriente, forma tosca que puede verse también en una cruz catalana de San Juan de la Abadesa, obra del siglo xv, reproducida por Mosén Gudiol en el trabajo antes citado, pág. 359.

La iconografía de la cruz *tequitqui* (o "tributaria", como la podríamos llamar para que el término azteca no circunscriba a México lo que puede darse en otras naciones del Continente americano), se va aclarando. Ya tenemos un ejemplar en madera, fácil de transportar y bastante relacionado con cruces europeas. No falta más que hallar en Europa una en que figure la cabeza de Cristo en la intersección de los palos.

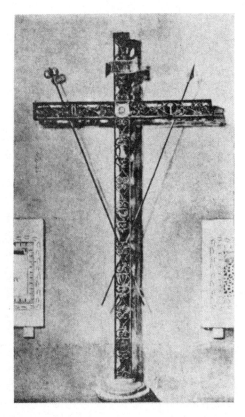

Rávena, Italia

Pues bien, después de mucho revisar, encuentro una cruz romá-

nica que tiene, justo en ese sitio, lo que queríamos, solamente que no de bulto sino pintada o esmaltada. Se halla en el Tesoro de la Catedral de Rávena* y es de hierro forjado. Estuvo antiguamente al aire, como las mexicanas, en plena Plaza, junto al *campanile*. Y presenta, como las de aquí, los símbolos de la Pasión.

Encontrado este antecedente, dí por terminada mi búsqueda.

El ángel de la Santa Faz

Otra imagen que me pareció digna de ser estudiada desde el campo iconográfico por su singularidad es la que llamé en mi libro "Angel-Verónica". Luce en el exterior de la Iglesia de la Soledad, en Oaxaca,*

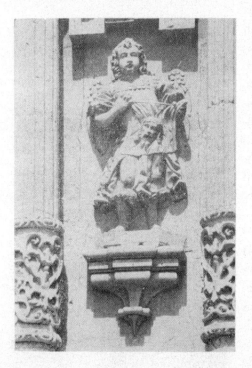

Oaxaca

y es de los últimos años del siglo XVII. En rigor no debiera hablar aquí de ella, para no salirme del siglo XVI. Pero forma parte del lote de imágenes descifradas. Pasaré ligeramente. Quiero corregirme por no haberla enfocado bien. Y el no haberla enfocado debidamente se debe a que el escultor le dió más importancia al ángel que a la Santa Faz. Si él hubiera hecho mayor la faz de Cristo que la del ángel tenante, no hubiese dudado de su origen iconográfico.

Confieso que le llamé "Angel-Verónica" porque me pareció que suplantaba a la piadosa mujer, pero también porque hay algo torero en su actitud. Y no se me afee este sentimiento; téngase en cuenta que sólo los países católicos pueden caer en la irreverencia de llamar "Verónica" a una suerte torera. Un país católico inventó esta metáfora, y ya no podemos borrarla de nuestro repertorio taurófilo.

Sigo creyendo que es una imagen bastante insólita, porque por lo

general, el paño de la Verónica suele estar sostenido por dos figuras, como se ve en un conocido grabado de Durero.* A no ser que lo sostenga la propia mujer de la tradición çristiana, como en tres maravillosos cuadros del Greco.

El grabado de Durero pudo sugerirle al escultor mexicano su Angel, pero yo creo que debió conocer otra representación, italiana o francesa seguramente y más cercana que la del maestro alemán. Ya advertí, al hablar de un relieve del mismo autor en la misma iglesia,

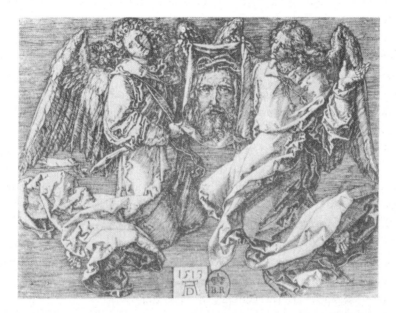

Durero

que era un tanto frívolo y poco español. Comparando ahora su Santa Faz con la de Durero se acentúa esa característica. Y no se diga que ello se debe al barroquismo que la informa; hay barroco serio y barroco frívolo. El escultor italiano o francés que esculpió esta imagen oaxaqueña no penetraba en el asunto que le imponían; ni en este caso ni en el de la Soledad. No pasaba de lo decorativo y grácil. Ni su mente ni su mano eran capaces de concebir una cabeza, mejor dicho, una Faz tan digna, tan grandiosa como la de Durero. Ni tampoco unos ángeles tan delicada y tiernamente matizados como los del espléndido grabado.

Y cuidado que Durero gustó y se sirvió de lo italiano. Esta misma composición clásica no la hubiera ejecutado tan delicadamente si no hubiese pasado por Italia, es decir, si no hubiese asimilado muchas cosas de la Península. Pero Durero tenía su alma, que no era precisamente frívola.

De este modo, he señalado lo que quería: por una parte, los antecedentes iconográficos, por otra, las diferencias entre lo mexicano y europeo. El resumen sería:

1º—La Virgen de Calpan no es una Dolorosa, sino la "Virgen de los dones del Espíritu Santo".

2º—Las cruces *tequitqui* brotaron de algún modelo románico, o de tradición, que el Padre Téstera, amigo de enseñar valiéndose de símbolos, les habría presentado a los indios escultores. Pero se diferencian tanto de las europeas que hasta sobrecogen el ánimo.

3º—El "Angel-Verónica" no es más que una imagen de la Santa Faz concebida decorativamente, sin dramatismo.

4º—Lo más diferencial en la escultura mexicana del xvi es su amalgama de estilos, y su carencia de sentido cronológico, por haber recibido de golpe los frutos de tres estilos que en la Iglesia perduraban, porque ella va conservando los frutos de cada época.

Excluyo en este ensayo las esculturas más plenas del siglo xvi, las de Xochimilco, Huejotzingo, Cuautinchán y Puebla, porque ya las incluí en mi libro *La escultura colonial mexicana* y son imágenes iguales a las españolas; no tienen por consiguiente ingreso lógico en un trabajo que persigue las diferencias, no las analogías.

II

LA ARQUITECTURA DEL SIGLO XVIII

En el capítulo anterior señalé como rasgos diferenciales del arte cristiano en México la supervivencia de los estilos románico y gótico, sobre todo en el Estado de Puebla, donde aparecen revueltos con formas francamente renacentistas. Este fenómeno hace de los antiguos conventos poblanos un lote lleno de interés histórico. Es un fenómeno muy colonial, de mestizaje, que origina obras escultóricas diferentes de las europeas y que para calificarlas de algún modo les llamo "tributarias", es decir, hechas por los que pagaban tributo a los conquistadores, a la monarquía española. Y es, finalmente, un fenómeno muy del siglo XVI americano, pues aunque durante los siglos siguientes encontramos obras con ese mismo carácter "tributario" o *tequitqui*, ya no van teniendo rasgos tan arcaicos, tan románicos y góticos.

Señalé también como rasgo diferencial mexicano y colonial el que las artes o modos artísticos son aquí de aluvión, es decir, que no obedecen a un proceso interno evolutivo, como en Europa.

Y señalé finalmente que la escultura recorre aquí en unos cincuenta años la distancia que va del románico al renacimiento, cuatro siglos, alcanzando el nivel de las mejores obras andaluzas, como vemos en los retablos de Xochimilco, de Huejotzingo y de Cuautinchán, para no citar más. Ese nivel no lo vuelve a conquistar.

Veamos ahora lo que ocurre con la arquitectura.

Este arte de la arquitectura es el menos libre de las tres artes plásticas: está sujeto por un lado a la ciencia espacial y a la ciencia del cálculo, y por otro a las necesidades públicas. Como, después, en las construcciones participan obreros de varios oficios, que llaman con nombres especiales a los elementos en que intervienen, resulta que para hablar de arquitectura con cierto rigor hay que manejar un vocabulario rico y extraño para los que no son especializados. El carácter de mis ensayos evita molestar al lector con voces técnicas propias del arquitecto. La misión mía tiene su ámbito propio, el de la estética.

Claro está que en la planta de un edificio monumental, una gran iglesia, por ejemplo, puede haber un mandato de alto valor estético; y precisamente en el barroco europeo hay plantas tan curiosas como aque-

lla alemana que tiene forma de tortuga, deliberada forma dibujada por el arquitecto; pero a tales complicaciones estructurales no llegó nunca el barroco mexicano. Aquí el barroco y hasta el ultrabarroco se contenta con dominar en lo externo, en las superficies. Otro detalle que confirma mi tesis de que en lo colonial las cosas son traídas, no nacidas.

Al hablar de la escultura, casi todos los ejemplos fueron tomados de la poblana, porque la creo más interesante. Pues bien, con la arquitectura me ocurre lo mismo. Creo que en Puebla, tanto en la capital como en el Estado, radican los edificios más típicamente mexicanos.

Al oír esto puede pensarse que soy un maniático, que reduzco el mundo a Puebla, o que tal vez sea esta región la que mejor conozco por la proximidad a México, D. F. Pero no es cierto lo uno ni lo otro. Recorro el país en todas direcciones sin perjuicio, no tengo preferencias sentimentales ni políticas, y, además, están al alcance de todas las manos las fotografías y grabados de los edificios más importantes del país. Con los materiales gráficos y la visión directa de los que más sorprenden a los ojos extranjeros se puede intentar lo que yo me propongo: indicar los rasgos diferenciales. Lo difícil es enfocar bien las cuestiones y elegir bien los ejemplos.

Todo escritor sabe la importancia decisiva que tiene esto del enfoque. Todo trabajador intelectual sabe de la fatiga y la lucha que se mantiene con los elementos de la obra hasta que se da con el punto justo de visión. Pero esto crece ante trabajos de tipo sintético, donde se pretende reducir los infinitos casos a unos cuantos representativos.

A título de curiosidad diré que yo estuve naufragando, revolviéndome contra los datos artísticos mexicanos hasta que decidí poner en una cuartilla inmaculada las tres líneas que respondieran escuetamente a mi sentimiento sobre las más altas manifestaciones mexicanas. Cuando escribí estas tres líneas:

siglo xvi, escultura *tequitqui;*
siglo xviii, arquitectura ultrabarroca;
siglo xx, pintura contemporánea,

dí con la verdad de mi corazón; pero a la vez, con la clave de mi trabajo. Hacia ella había de enderezar mi esfuerzo.

¿Qué sentido entrañaban estas tres líneas? Ya lo dije, pero no me importa repetirlo. En primer lugar, que lo mexicano más álgido y di-

ferencial no se manifiesta siempre y en las tres artes, sino que se va manifestando primero en la escultura, después en la arquitectura y finalmente en la pintura. Pero no sólo esto, sino que con un ritmo muy determinado: de dos en dos siglos. En efecto, cada dos siglos da su nota propia México. En el xvi, en el xviii y en el xx. El arte está sometido aquí a un ritmo bisecular.

El vislumbre de esta clave me llenó de alegría. Y creo aliviará también de un peso angustioso a los demás historiadores.

A todos nos angustiaba la falta de cronología, y que la marcha de la producción artística en este continente no obedeciera a leyes íntimas, a un proceso lógico, como en Europa. En otro lugar he dicho que aquí todo era de aluvión, realizado a empujones tardíos y deslavazados. Y es que la historia de un Continente Nuevo como éste se rige forzosamente por otras leyes. Lo difícil era, o es, encontrar esas leyes. Y una de ellas puede ser la que se desprende de mis tres líneas.

No hay sucesión o desarrollo consecutivo aquí; América procede por explosiones rítmicas, biseculares.

No hay sincronismo de valores entre las diferentes artes. Aquí da su nota máxima en un siglo una de ellas, dos siglos después otra, y dos siglos después la otra. Cada una triunfa cuando puede, cuando le toca. Y es interesante ver que primero triunfa la escultura, luego la arquitectura y luego la pintura. Esta no llega a dar lo propiamente mexicano hasta nuestros días. Señal de que es la más sutil, la más difícil de apresar y de expresar.

Exaltado aún por el atisbo, llego a pensar que sólo bajo este nuevo concepto se puede redactar la historia artística de México.

Dirán algunos que al considerar así la producción mexicana quedan fuera los siglos xvii y xix, en los cuales hay cosas excelentes. Y yo les respondo: en efecto, pero tan apegadas a lo europeo que no logran dar su nota peculiar con la fuerza necesaria para imponerla. Yo recomendaría que la producción de esos dos siglos se escribiese en los manuales de Historia con letra chica, mientras que la de los otros luciera con letra grande.

Las objeciones a mi propuesta serán infinitas, pero tengo que lanzarla con resolución si quiero ser leal a mi convicción.

No interesa a nadie ya una historia artística de México imitando los pasitos de siempre, como para demostrar que aquí hubo de todo.

Hagamos la historia de lo diferencial y veremos surgir lo más definitorio de la fisonomía artística mexicana. Bien está que en los manuales se señalen los conventos y palacios que concuerdan con las estructuras de los renacentistas o góticos europeos, las pinturas que remedan a las flamencas, italianas o españolas, las esculturas que prosiguen la línea de lo español o se deben a manos hispanas; todo eso forma parte de la urdimbre histórica, sin duda, pero lo que decide en última instancia es el acento propio, la llamarada o explosión que surge de lo más íntimo.

Y no se vea en esto desdén para lo europeo ni tampoco altanería patriotera, sino afán de esclarecimiento, necesidad de deslinde.

Una de las cosas que más dolerán o sorprenderán a muchos es ver que según mis conclusiones poca o ninguna importancia tiene la pintura colonial. Pero así es, y no está en mis manos el remediar los hechos. Como los pintores de esa época hubo centenares en España que no pasaron de la penumbra.

Y vamos a ver lo que es el sello mexicano del siglo xviii.

Si la ciudad de Puebla fuese fulminada por un volcán o por una escuadra de fortalezas aéreas y sólo quedase en pie la Iglesia de Guadalupe, la Casa del Alfeñique o la Iglesia de San José, bastaría para saber cómo era lo mexicano del xviii en arquitectura.

Y no es que yo venga ahora a lanzar un cántico huero a Puebla. Sé tirar de las riendas a mi caballo. Pero sé también que todo el que va a Puebla por primera vez se siente como levantado al contemplar las fachadas de estos edificios. Ligereza, alegría y levitación emanan de ellas. Y lo natural es preguntar en seguida por los factores que concurren para producir esa impresión de felicidad. ¿Qué hay en estas obras?

Yo no sé que a partir del estilo gótico se haya conseguido nada tan aéreo y tan firme a la vez como estas iglesias. Las góticas participan de estas virtudes, pero no alcanzan a producir la alegría que las mexicanas. ¿Dónde está el secreto? Para mí es evidente que en los materiales, y en el modo de manejarlos. Los materiales son colores, y el color alegra la vista. Pero hay algo más. El equilibrio feliz de las superficies planas, los cuerpos macizos y los cuerpos perforados y rizados. Estoy ante el Santuario de Guadalupe.*

Yo veo en esta obra una conjugación perfecta de lo sabio y lo popular. El azulejo lo entiende el pueblo, es cosa suya. En cambio, el dibujo de la portada es un producto cerebral, matemático, de proporciones.

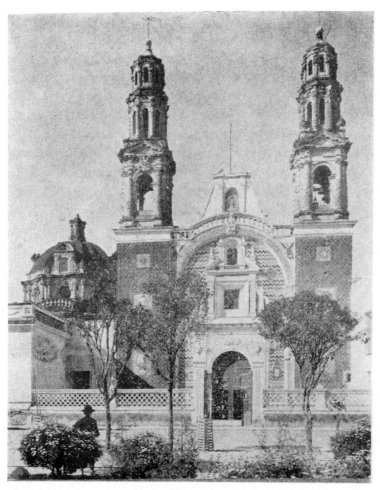

Strio. Guadalupe, Pue.

Pero ambos factores, el popular y el erudito o académico, están influídos mutuamente, porque, si nos fijamos bien, el azulejo es de un buen gusto que sólo se alcanza mediante la disciplina de los ojos; y el dibujo académico de la puerta y de las torres es de un buen gusto que

no se logra sino estudiando la desenvoltura popular, la fuerza expansiva del pueblo.

En España se utilizó y se utiliza el azulejo. Pero allí me produce náuseas en la mayoría de los casos, y aquí me maravilla. Sin duda lo de aquí está vinculado con lo de allá, pero lo de aquí tiene una personalidad tan fuerte que hace olvidar los orígenes. Personalidad y gusto perfecto, armonioso, musical. Los azulejeros poblanos son muy superiores en gusto a sus abuelos. Jamás son estridentes, saben el secreto de las armonías cálidas y reservadas. Por esto pueden permitirse el lujo de revestir grandes superficies y hasta casas e iglesias enteras, como el templo de San Francisco Acatepec, la del Alfeñique y la del Callejón de la Condesa en México. Una casa española revestida con azulejos de allá sería para dinamitarla. El color básico, dominante en Puebla, es el rojo profundo, grave, y está matizado con pequeños azulejos de notas más vivas, verdes, azules y blancas.

Delante del Santuario de Guadalupe, surge una pregunta delicada: ¿Qué hay de musical en esta fachada? De musical y de marino, agrega con timidez la voz interior que conoce el peligro de resbalar hacia lo lírico.

Hay musicalidad en ese enlace feliz de las torres mediante un segmento de arco balaustrado, ondulación aérea que repite la del arco principal y convierte en ligero lo pesado. Hay musicalidad en la progresiva disminución de los huecos centrales de la fachada. En cuanto al aire marino, lo hay en esas torres rizadas, encaracoladas, leves y erguidas como mástiles.

De paz y de contento se llena el espíritu al contemplar este conjunto armónico de formas y colores, donde canta el blanco típico de Puebla y el rizo de la cantera que vino volando desde más allá del mar. Todos los elementos son importados, pero el producto es mexicano, perfectamente diferencial.

Todas las formas, por abstractas que sean, tienen un lenguaje que puede ser traducido al nuestro. Si a mí me encanta la morfología es por eso, porque me permite descubrir el sentido recatado de las formas. Hay algunas que parecen hablarnos directamente a la sensibilidad, por ejemplo, el cuerpo femenino bien torneado; pero no es cierto; no nos habla tan directamente; es que la contemplación de esa forma es secu-

lar en nosotros, llevamos siglos contemplándola, tenemos una larga experiencia de ella, sabemos de memoria lo que significa para nosotros.

Y pongo este ejemplo materialista para que con su plasticidad llegue fácilmente a los sentidos de todos. Sigamos con nuestro análisis. Pasemos de la fachada. Detrás hay una cúpula. Corresponde a la Capilla de la Soledad, y en ella es donde se desata la pasión del barroco.

No voy a descubrir lo que es esta pasión, sino a refrescarla. Como toda pasión, rompe con la formalidad. Si la formalidad en arquitectura era la línea recta, la pasión la quebrará. Si es un arco, lo interrumpirá; si es una repisa, la invertirá; si es una columna sabiamente calculada, la inflará o la torcerá. Todo se verá sometido a disloque, inflazón y torcimiento, como la voz, el gesto y el ademán del poseído, del apasionado. Por esto se puede hablar de la pasión del barroco, y decir que las formas hablan al espíritu.

En esta cúpula de la Soledad confirmaremos la pasión del barroco en el claroscuro, luz y sombra, de su cubierta, provocada por el acusamiento de la nervatura. Lo que en una arquitectura clásica es redondo y liso como el cuerpo de la naranja, está tronchado y abultado en el barroco. Hay una especie de sadismo en este estilo. Le gusta atormentar. ¿Qué es sino placer sádico romper la superficie convexa y meter en ella esa mansarda? Hoy tenemos hechos los ojos a la tortura formal del barroco, pero si nos detenemos y analizamos sus formas, irritadas y violentas, la razón nos llevará a concluir que eran productos de la rebeldía. Fenómeno, por lo demás, sumamente humano y hasta conveniente en determinados momentos, cuando la corrección ya no hace efecto.

Pero sigamos. Esa ventana de mansarda francesa, incrustada en la cúpula o domo, está encima de una lucerna profusamente adornada y rehundida entre columnas chaparras y llenas de labores abultadas, cintas y caulículos que producen luz y sombra con sus rizos. La luz y la sombra violentas son otros de los factores importantes del barroco, y México los maneja con valentía y con gloria.

Un temor me asalta en este momento, y es que tal vez estas leves consideraciones sobre el barroco desvíen la atención de la línea que me he propuesto. Era necesario hablar de ello, porque sin el barroco no existirían las mejores obras arquitectónicas del país; pero es que tam-

poco existirían si les faltase el azulejo y la yesería, lo netamente "poblano". Lo diferencial.

Y como esto es lo que nos interesa, voy a seguir considerando algunos otras obras.

Estamos ahora frente a la llamada "Casa del Alfeñique".* La sátira popular le colgó este apodo porque le recordaba la pasta de azúcar conocida con el nombre de alfeñique. El mote es despectivo, pero el mismo pueblo que lo inventó considera esta casa como una de las cosas dignas de verse en Puebla.

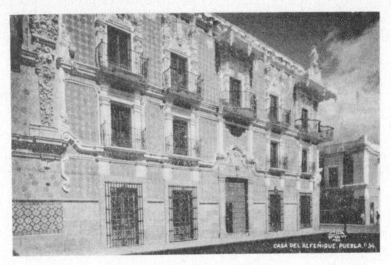

Puebla

Y lo es. El viajero, cuando la contempla por vez primera, siente que se halla frente a algo insólito. No recuerda nada semejante. Tal vez aletee en su ánimo el deseo de compararla con un producto confiteril, con el turrón o con el alfeñique, pero pronto reconoce que la armonía del conjunto y la gracia de la invención arquitectónica es superior a la gracia de su chiste. Y acaba por preguntarse: ¿Por qué no se bautizan así también otras muchas obras de la ciudad? Porque el hecho es que la mayoría de las iglesias poblanas tienen su dosis de azúcar. De azúcar estirada en barras muy delgadas y retorcidas, que es como define la Academia al "alfeñique".

Yo invito, sin embargo, a que miremos con detención los adornos

blancos que merecieron la rechifla. Pocos segundos bastarán para convencerse de que sus formas son las corrientes en esa época y en todas partes. Si le pudiésemos quitar lo blanco, veríamos que son nuestros simpáticos adornos franceses del XVIII, que aquí, en la Casa del Alfeñique, tal vez se vistieron de blanco para remedar a los de porcelana. Recordemos los salones de porcelana de los palacios reales en el siglo XVIII.

La congruencia es perfecta: el arquitecto quiso acercarse lo más posible a un objeto de cerámica. Tenía el azulejo y lo relacionó con el *biscuit*, es decir, con el bizcocho, que es como se llama a la pasta de la porcelana en francés. De esa manera volvemos a la pastelería, por el camino lógico, sin recurrir a explicaciones enrevesadas.

Esta Casa del Alfeñique ha de relacionarse con la "Casa de los Azulejos" en la ciudad de México. Y yo no encuentro modo de subrayar mejor su carácter diferencial que acordándome de la impresión que me hizo la primera vez que la ví. ¿Es moderna? —le pregunté a un amigo que me acompañaba. Tan fuera de lo español se me hacía, a pesar de que todos sus elementos me eran conocidos.

Y es que en esto estriba la originalidad: en la combinación que se hace con las cosas. Las palabras españolas sirven a Berceo para escribir sus milagros, a Cervantes para su Quijote y a Darío para sus poemas. Pero la disposición y selección de las palabras, como la disposición y selección de los adornos y materiales en arquitectura, nos da el tiempo, la época en que se escribieron o ejecutaron las obras. Por esto abominamos de los escritores o arquitectos que se valen de lo característico de épocas pasadas: son unos falsificadores y unos inadaptados. Traicionan al ayer y al presente.

Nadie puede dudar de que la Casa del Alfeñique sea un producto del siglo XVIII, pero tampoco de que sea mexicano. Y no puedo terminar con ella sin aludir al orden, al equilibrio que la domina. Es verdad que por entonces había desaparecido la pasión barroca y que el rococó se contentaba con alegrar las superficies. Pero, de todos modos, la ponderación de este edificio es notable. No olvidemos que en el mismo siglo XVIII, y en el país, se practica el barroco europeo más truculento, por ejemplo en Querétaro. Y si yo no doy paso a tales manifestaciones aquí es porque no las considero diferenciales. Es lo que me ocurre con la Catedral de Zacatecas, llamada por mí en otro libro el Partenón del

estilo *tequitqui.* Aparte de pertenecer al siglo XVII, no representa más que un caso aislado, extraordinario y por lo mismo sin imitadores.

El caso del Santuario de Guadalupe, que nos ha servido ya para sustentar la tesis de lo diferencial, es muy otro: se ramifica. La composición de su fachada podemos verla en Santa Prisca (Taxco) y en el Santuario de Ocotlán. Voy a prescindir de la de Taxco porque carece de azulejos y decoración blanca, que son las dos notas diferenciales surgidas en Puebla. Me resta, pues, hablar de la iglesia de Ocotlán,* joya del Estado de Tlaxcala.

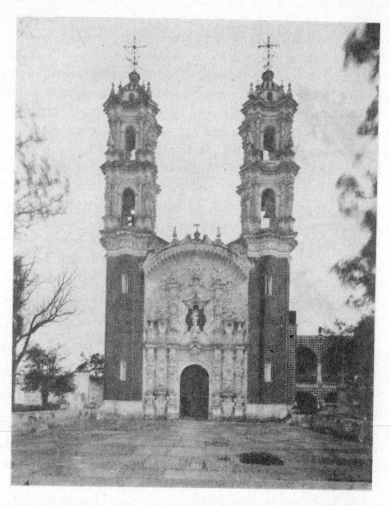

Ocotlán

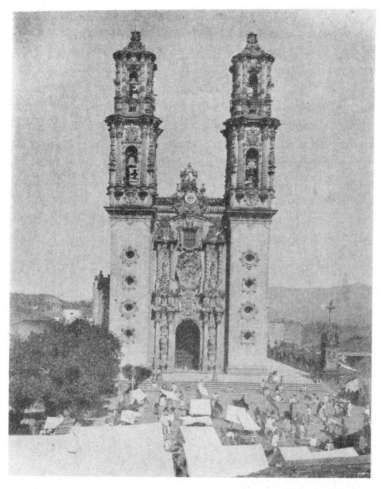

Taxco

La fachada de este Santuario, como la del de Puebla, se compone de dos torres muy rizadas o adornadas, que descansan en dos bases lisas, revestidas de azulejos, entre las cuales se desenvuelve una portada fastuosa y blanca, como la labor de las torres. Los azulejos de las bases son rojos, de un tono profundo. En la disposición de las grandes masas coinciden, pues, los dos santuarios. Difieren mucho, sin embargo, en los detalles. La portada de Ocotlán está mejor resuelta, a pesar de tener mayor número de elementos decorativos. El segmento de arco que la encierra por arriba hace de dosel en forma de concha o venera; y bajo

ella no hay más que una gran claraboya de cuatro puntas estelares, muy del gusto mexicano, y la puerta. Las torres propiamente dichas son más anchas que sus bases. Particularidad juguetona que se ve también en el templo de Taxco.*

Yo no he visto nunca fachada más alegre que la del Santuario de Ocotlán. Hay un tratadista mexicano, pintor y gran amante de las iglesias antiguas, que señala dos cosas de las de Puebla: lo deleznables que son, por haberse hecho a la carrera y con malos materiales, y el ser esencialmente pintorescas. He aquí una de sus frases: "Los tipos de la arquitectura religiosa poblana son verdaderos edificios de exposición —improvisaciones floridas, audaces y pintorescas" (Iglesias de México, vol. IV, p. 8, por el Dr. Atl). La frase es bastante defectuosa de redacción, pero se entiende. Y probablemente responderá a una verdad en la mayoría de las iglesias numerosísimas que hay en el Estado y que él conoce bien. Pero eso no nos interesa aquí. Lo que nos interesa es que diga eso de "edificios de exposición". Porque a las exposiciones se llevan los tipos arquitectónicos que diferencian a un país de los demás. Estamos conformes en que los de Puebla pueden representar a México mejor que los de otros Estados donde, como el mismo Dr. Atl dice, hay "obras sólidas, arquitectónicamente organizadas, ornadas con fachadas y torres de un fiero estilo, revelando en todo su conjunto una violenta transformación del sentimiento barroco italiano y español".

Sin forzar mucho la memoria puede uno recordar unas cuantas iglesias grandes y pequeñas que podrían presentarse como ejemplares mexicanos, muy mexicanos, sin parecerse en nada a las de la serie de Puebla. Por ejemplo, la Catedral de Zacatecas, Santa Mónica, en Guadalajara, Santa Rosa y Santa Clara, en Querétaro, la portada del Convento agustino de Yuririapúndaro (Gto.), y la Iglesia de la Pentecostés en Texcoco. Pero, como he dicho, unas por ser casos aislados y otras por no ser más que plasmaciones subrayadas del barroco europeo, no alcanzaron el grado de popularidad suficiente para representar a lo mexicano ante el mundo, lo cual lograron las del lote de Puebla.

En todas partes ocurre lo mismo. No siempre las mejores obras son las que representan a un país. ¿Quién duda de que en España es el Palacio del Infantado (en Guadalajara) uno de los edificios más bellos, bien construído y colmado de notas absolutamente hispanas? Sin embargo, para nadie es representativo de lo español. En cambio lo han

sido el Palacio de Monterrey (Salamanca), el Alcázar de Sevilla o cualquier destacado monumento mudéjar. ¿Quién duda de que Santiago de Compostela es un centro de monumentalidad como no hay otro en España? Y, sin embargo, la arquitectura compostelana no se citará nunca como la más representativa del país.

Lo mismo ocurre en México con las iglesias poblanas. Serán menos interesantes que otras desde muchos puntos de vista netamente

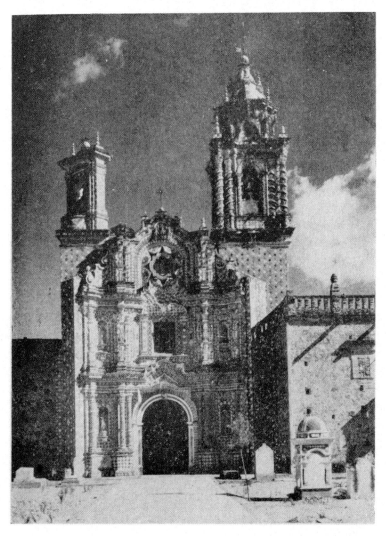

Acatepec

arquitectónicos, pero son unos productos acertados, felices, risueños, populares y finos. Y, en algunos casos, absolutamente originales. Así ocurre con el templo de San Francisco Acatepec.*

La azulejería llega en este caso al delirio. Y la admiración, a la estupefacción. La obra es un gran juguete de cerámica levantado en la tierra. Delante de ella no se piensa ya en si es iglesia ni en si obedece a una traza borrominesca. Estamos realmente dentro del mundo de lo caprichoso, de lo soñado. Todo es en ella color y brillo. Hasta las columnas, los entablamentos, los capiteles, las cornisas y los remates son de azulejos. Si los nativos hubieran tenido a mano montañas de brillantes o de perlas, hubieran levantado un edificio con tales elementos exclusivamente. Y nos sorprenderían por la misma razón de caprichosidad.

¿Qué pasó en el siglo xviii para que surgieran obras así entre gentes meditabundas y tristonas? ¿Y por qué se dan estos fenómenos en Puebla especialmente?

Estas preguntas, que son cuestiones, que son problemas, caen fuera realmente de mi propósito, pero a título de compensación a la fatiga que pudiera acarrear lo anteriormente explicado voy a aventurar unas respuestas, en proporciones lacónicas.

El siglo xviii es un siglo de riqueza y, en consecuencia, de lujo. El lujo cae fácilmente en el adorno, en lo superfluo. Francia fué la maestra, la creadora de ese estilo rococó que viene a ser el remilgo último y afeminado del viril estilo barroco. Su gusto invadió todos los países y avasalló hasta a las personas más propensas a la severidad. Los reyes y los cortesanos no tuvieron inconveniente en ataviarse de muñecos, con medias rojas, casacas de colores y galones de oro, pelucas blancas y rizadas, zapatos de tacones altos y escarlatas. El mundo se rizó y se policromó. Hasta para las aldeanas y aldeanos hubo modelos pintorescos, que todavía se conservan en muchos pueblos de Europa. Lo invadió todo el nuevo estilo con su alegría, su jugueteo. Penetró en las salas con sus muebles, en las boticas con sus tarros, y en las iglesias con sus altares y sus adornos exteriores. Yo creo que influyó hasta en el traje de los toreros. Una vez escribí un artículo sobre el bombo de los barquillos, en el cual, analizando su estilo, llegaba a la conclusión de que era un producto del siglo xviii.

Pues bien, tarde o temprano, todo eso pasó a América con los vi-

rreyes, los aristócratas, los arquitectos y los decoradores, pintores faranduleros. En todas las grandes poblaciones mexicanas brotó la arquitectura rizada, pero en Puebla, por la circunstancia de contar con una importante fábrica de losa, surgió ese foco importantísimo de iglesias más alegres que las que pudo soñar Sevilla. Foco que se extendió por los alrededores, principalmente a Cholula, a Tlaxcala, llegando hasta San Antonio de Texas.

Puede decirse que las iglesias poblanas cambiaron de traje como las personas. La nueva arquitectura fué nueva por la indumentaria. Y nótese que decimos "iglesias revestidas de azulejos y estuco". Revestidas... ¡y con qué vestidos!

El indígena, por su parte, recibió estas manifestaciones públicas con entusiasmo. La policromía estaba en su gusto, en su tradición. Y yo he podido comprobar el celo con que los inditos de San Francisco Acatepec velan por su religioso juguete.

Después de terminado este capítulo he visitado unas cuantas poblaciones: Querétaro, por segunda vez, Salamanca, Guanajuato, San Miguel Allende. No tengo nada que alterar en lo dicho. La robustez barroca de Querétaro, el oro magnífico y volteado de los retablos de Salamanca, el oleaje y la frondosidad tropical de la Valenciana, son ejemplos indudables y altísimos de arquitectura mexicana, pero no alcanzan ese punto diferencial que tienen las iglesias poblanas de azulejería y estuco.

Sé que contra este parecer han de levantarse muchos espíritus. Sé lo que representa para ellos la fachada del Sagrario o las torres de las iglesias de la Avenida Hidalgo, reproducidas hasta en las paredes del Cine Alameda, de México. Esas piezas son mexicanas, nadie lo duda. El churriguerismo del Sagrario campea por todo el país y podrá ser tenido por lo más mexicano; pero el churriguerismo es un trasplante de España y no llega a ser elaborado aquí con el acierto, el exquisito tacto y la cortesía mexicana que esas creaciones poblanas.

III
LA PINTURA DEL XX

Comenzaré por repetir que, según mis resultados, la producción artística mexicana parece presentar un ritmo propio; que no hay genuino florecimiento sino cada dos siglos; y que primero floreció la escultura en el siglo xvi, luego la arquitectura en el xviii, y, ahora en el xx la pintura.

Ritmo extraño, bisecular, si las tres artes —escultura, arquitectura y pintura— formasen una trinidad inseparable. Pero el hecho es que no florecen sincrónicamente, sino una después de otra: una dos siglos después de la anterior. Lo que sí se podría afirmar es que el fenómeno del florecimiento creador es bisecular.

Hoy nos toca recordar los hechos necesarios para deducir que la pintura reciente y en marcha es la más importante y la única con carácter genuinamente mexicano que ha existido.

La proximidad de esos hechos es tan grande y patente que aquí el historiador no se ve obligado a rellenar con hipótesis las lagunas. Estas no existen. Quien ignore detalles puede acudir a los iniciadores del florecimiento, porque están vivos y produciendo todavía.

Estos iniciadores se llaman: Dr. Atl, Siqueiros, Orozco y Rivera. Yo no me he acercado a ellos para importunarles con preguntas minuciosas. En primer lugar porque no es mi propósito hacer la historia del movimiento moderno de México y, en segundo, porque la demasiada luz ciega, o dicho de otro modo, recibiría cuatro interpretaciones de los hechos completamente distintas. Son demasiado grandes personalidades para formar un cuarteto armónico.

Para la tarea que me he impuesto me sobra con lo que está en los libros y en los muros o cuadros.

En realidad, enunciando el primer hecho importante, que es la revolución antiporfirista, no tendré más que desmenuzar un poco la trama.

Hay conformidad plena en que la inquietud artística de México brota con la Revolución. Y que el brote se manifiesta en una huelga de los estudiantes de Bellas Artes que dura dos años.

¿Qué cosa origina esta sublevación? ¿Qué motivo noble hay para sustentarla tanto tiempo? La voluntad de cambio; la voluntad de ser

44

conducidos por otros profesores y métodos. El hastío de lo rutinario, que era lo académico.

Tenemos ya, en su origen, unidas la revolución social antiporfirista y la revolución de los pequeños artistas. Es el primer hecho importante para este ensayo mío sobre lo diferencial mexicano. Vamos a otro.

El Dr. Atl es conocidamente uno de los espíritus más inquietos de México. Si no lo es ya, lo fué. Si últimamente se sumergió en la ten-

Dr. Atl

dencia fascista ello no borra su anterior huella revolucionaria. Este pintor que hasta renegó de su nombre, Gerardo Murillo —tal vez por considerarlo demasiado colonial—, cambiándolo por un apelativo injustificado, el de Doctor y un nombre azteca, Atl, que significa "agua", revelando con ello que quería ser mexicano precolonial, volvió de Europa enardecido por la belleza de la pintura al fresco de los antiguos italianos. También venía inflamado por las teorías del socialista italiano Enrico Ferri. Una vez en su tierra, preconizó lo monumental, la pintura al fresco, para sitios públicos, para ser disfrutada por todos, en contra

de la pintura doméstica, del pequeño cuadrito de hogar. Abominó de los museos. Despertó el amor por las Artes populares. Organizó a los obreros capitalinos en *batallones rojos*. Se preocupó de los materiales nuevos para pintar. Fué, en suma, un fermento revolucionario poderoso en el México de aquel entonces. Uno de los hombres importantes que captó su espíritu voluntarioso y diferencial fué José Clemente Orozco, según declara este mismo.

Rivera

Tenemos, pues, como segundo hecho importante, la actuación removedora del Dr. Atl.

El tercer hecho es la adhesión de José Clemente Orozco al pensamiento renovador del Dr. Atl, tanto en lo político como en lo estético. Orozco vive todas las peripecias y vicisitudes de la Revolución, desde el principio y ya como actuante profesional. Sus visiones de los barrios bajos y de los golfos o "pelados", esos temas llamados feos, no eran sino rebeldías contra el porfirismo y aristocratismo, contra las bonituras fin de siglo. Adhesión al pueblo preconizaba la revolución popular. Y el arte metió su hombro. El hombro de este gigante sarcástico, jacobino e iconoclasta. Fué dibujante del periódico oficial del ejército en campaña, *La Vanguardia*, que dirigió el Dr. Atl. Se sumó al grupo "La Manigua" de los estudiantes revolucionarios, desarrollando aquella famosa y enérgica serie de dibu-

Siqueiros

jos anticlericales que se consideran como de los mejores de América.

Después hace su labor en los muros con esa pasión reconcentrada de siempre, que recuerda al viejo Goya, y con un gran sentido de ajuste a la forma arquitectónica. Orozco, al pensar en la pintura al fresco,

vió que había que llevar a ella algo más que lo primitivo italiano; había que ponerla al día, o sea, sumarle todas las conquistas posteriores de la pintura universal. Y no dudó en servirse del temple sobre el fresco.

El otro hecho importante fué la incorporación decidida de Diego Rivera, el muralista que consiguió atraer la atención del extranjero y fué tenido durante años por el único pintor mexicano. Con su llegada a México, después de haber estado en España (donde trabajó con Chicharro), en Italia y en París, donde coqueteó con el cubismo, la Revolución consigue al fin que se le den los muros de los edificios públicos, y todos conocemos la enorme y trascendental labor llevada a cabo por Diego.

Lo más interesante de estas dos personalidades —Orozco y Rivera— es que se sustraen a la moda de París. Este plante radical equivale a decir: "Somos mexicanos y tenemos que hacer un arte mexicano."

Desconozco el manifiesto que David Alfaro Siqueiros —el tercer pintor fundamental de la llamada escuela mexicana— lanzó en Barcelona antes de su regreso a la patria el año 1922, pero sé que tal manifiesto "se tomó más tarde como base para exponer las ideas fundamentales del movimiento muralista mexicano" (Cardoza y Aragón, en *La nube y el reloj*).

No se trataba, pues, de un hecho aislado; era todo un movimiento colectivo de diferenciación que brota al afirmarse con la Revolución el sentido de la nacionalidad. Un movimiento tan de pueblo joven como el de Italia con el Renacimiento. Por algo los iniciadores pensaban en ese país y en sus monumentales pinturas al fresco.

El caso de Rivera es, sin embargo, muy singular, porque, queriendo encontrar o descubrir a su pueblo, se encontró a sí mismo. Se encontró con que no era el discípulo de Chicharro, ni el seguidor de los primitivos italianos, ni el agregado al movimiento cubista. El paso por todos estos modos de arte le había servido para hacerse pintor, para conocer el oficio, pero esos modos eran en él postizos y solamente cuando los arroja lejos de sí es cuando se mueve con desenvoltura y presenta su fisonomía propia y la capacidad de su inteligencia.

Rivera viene armado con todas las armas y, además se enriquece aquí con la arqueología, el folklor y la etnografía. Con todo lo que pudo ser complemento para definir plásticamente a su pueblo. En algún sitio he dicho que él es una enciclopedia mexicana. El y sobre

todo su pintura. Hoy quiero agregar que por la exuberancia de su constitución fué un monstruo de la naturaleza, como se dijo un día de Lope de Vega. Emprendió la tarea titánica de llenar kilómetros cuadrados murales, y como su gran compañero en la Historia, José Clemente Orozco, pinta *cosas* que se apartan de lo europeo. Lo que dominaba en Europa era de un orden refinado, casi diría que postrimero. Sutilizaciones finísimas, agudas y sorprendentes de una cultura pictórica que, por hastío de sí mismo, quería romper con las apariencias tradicionales. Algunos vieron en el cubismo un fenómeno de arte paralelo al de la revolución bolchevique. En efecto, los programas y manifiestos de los líderes (porque también hubo líderes en pintura, y los sigue habiendo) proclamaban el rompimiento con el gusto burgués. El ideal fué ése, pero los resultados fueron otros, pues los

Orozco Romero

productos del cubismo y de todos los posteriores "ismos" agradaron a los refinados burgueses y no interesaron ni a la burguesía media ni al pueblo llano.

No es ocasión de defender la posición de los pintores parisinos. Ellos siguieron su avatar heroicamente, fatalmente fieles a la evolución histórica de un pueblo rancio. Creo que el dualismo palpable hoy entre Europa y América en cuestiones de arte surge por efectos de la edad. Los jóvenes y los viejos divergen fatalmente. París no podía pintar como un pueblo joven; y América no puede producir lógicamente una pintura cargada de tradición y de infinitas vivencias. Aunque también

Rodríguez Lozano

creo que es más fácil para el joven llegar a viejo, que para el viejo volver a ser joven.

El hecho es que Rivera y el sindicato de pintores mexicanos se proponen interesar a las masas revolucionarias con una pintura figurativa, realista, que ponga ante los ojos todos los aspectos de la vida nacional, incluso la histórica. Arte docente como el de la primera cristiandad, con su infierno y su gloria, con sus martirios, sus héroes, sus santos, sus réprobos. En los muros mexicanos están plasmados los gritos de dolor del pueblo y sus pecados, sus innumerables vicisitudes positivas y negativas. Y sus esperanzas o míticas glorias.

No cabe duda de que los fundadores del movimiento artístico mexicano tuvieron conciencia de que con ellos empezaba la pintura mexicana; que todo lo anterior había sido un débil remedo de lo europeo, un arte colonial. Y esto es de una gran importancia para mi tesis. La diferencia con lo europeo queda manifiesta; ahora, lo que hace falta es ver si esa pintura nueva es en efecto mejor que todas las anteriores y la primera realmente mexicana.

La cuestión es grave, muy escabrosa; pero ya está resuelta de corazón y no tengo más que ir buscando las vías del razonamiento y del convencimiento.

Si miro hacia el pasado artístico de México desde España, desde Inglaterra, desde Francia, o desde cualquier punto del globo, no veo nada de pintura sobresaliente. De los pintores coloniales se entera uno vagamente por los escasos libros nacionales. Ninguno de esos pintores logró alcanzar la talla necesaria para figurar en un manual de historia del arte. Los Pereins, los Echaves, los Arteagas, los Cabreras, Villalpandos y demás pintan bien pero no pasan de ser maestros adocenados. No revelan genio, impulsos propios. No enriquecen con nada ni el mundo temático, ni el de la imaginería, ni el de las armonías, ni el de las composiciones. Son buenos, pero sumisos discípulos de buenos maestros. Y su mundo ideológico es el ecuménico cristiano, católico, donde es imposible que asomen rasgos típicamente mexicanos. Mejor dicho: si aquellos pintores hubieran tenido verdadera hombría pictórica, hubieran pintado vírgenes, ángeles y santos mestizos, propios de México, como pintaron madonas italianas, flamencas o españolas los grandes maestros europeos. Cada gran pintor ha visto a las figuras celestiales en las formas y colores de sus conciudadanos.

Recientemente, por obra del acentuado nacionalismo de México, se quiere alzar en la estimación pública el valor de algunos pintores del xix y del xx, coloniales también. Pero en la conciencia de todos está que tampoco dan la talla para una pinacoteca internacional. Ni los de aspecto primitivo ni los de aire impresionista. Con muy buena voluntad —voluntad de buen vecino— se puede elegir media docena de cuadros interesantes. Está bien que se estudien y que se incorporen a la historia artística del país, para que los mexicanos sepan los azares del arte pictórico nacional, pero sin otra trascendencia. No hay que sacar las cosas de quicio, porque sería engañarse. Si algo hay con rasgos diferenciales propios aquí durante la colonia es esa pintura religiosa tocada con rasgueos de oro, anacrónico bizantinismo de los iconos, que a veces consigue efectos decorativos de fresco sabor popular.

Anotemos, pues, este hecho: los catadores y expertos que redactan los manuales generales de arte nunca consideraron que hubiera figuras de primera magnitud en el elenco de pintores coloniales. El fenómeno es, por otra parte, universal.

Pero, como consecuencia de esto, se ve que tampoco se cotizan en el mercado a precios elevados. De modo que ni para los intelectuales ni para los mercaderes tienen gran valor los cuadros de tales pintores.

Queda por averiguar si en el futuro, por su rareza, podrán alcanzar altos precios. Pero eso cae ya fuera de la estimativa puramente artística; entra en el campo de la especulación abonado por el coleccionismo.

¿Qué ocurre, en cambio, con la pintura mexicana del siglo xx? Todo lo contrario: que se valora en el mercado y en los centros culturales. Se le presta atención, se le estudia, se le dedican libros, levanta polémicas y se da dinero por ella.

Podrá decírseme que acaso haya debajo de todo este éxito no poco de interés político. Que los "gringos" inflen el valor de lo mexicano por intereses inconfesables. Y, finalmente, que no toda la producción mexicana logra un nivel superior.

No tengo inconveniente en aceptar que por aquello del buen vecinaje empujen los gringos la balanza a favor de la pintura mexicana; pero el favoritismo y la lisonja tienen un límite; no se puede llegar con ellas a convencer al mundo entero de que lo comprado y expuesto en un museo es una maravilla siendo una vulgaridad sin sustancia. Buenos jueces y finos catadores hay ya en todos los grandes centros urbanos, y

Nueva York tiene grandes museos y magníficas colecciones particulares de arte antiguo y moderno donde los ojos pueden aprender las características esenciales de la buena pintura. De modo que no. Eso de que el éxito se le deba al interés de los gringos es una simpleza o una bellaquería.

Respecto a lo segundo, a lo de que no toda esta nueva pintura me-

Tamayo

xicana es igualmente valiosa, no pasa de una perogrullada. Eso ha ocurrido siempre y en todas las escuelas o movimientos. Y no sólo son desiguales en valía las obras de un pintor y otro, sino las pinturas ejecutadas por un mismo maestro. Ocurre como en la literatura o en la música. No todas las obras de Cervantes tienen la belleza y la trascendencia del Quijote. No todas las sinfonías de Beethoven alcanzan la misma plenitud romántica. Yo llego hasta admitir que algunos murales sean aberraciones o monstruosidades. Nadie está libre de una malahora. Lo importante es que de toda la labor de un hombre se puedan elegir unas cuantas cosas que sirvan de estímulo y de paradigma por algún concepto. Y creo que en el maestro Orozco hay muchas.

Y vamos ahora a considerar la cuestión desde otro aspecto. La tensión de espíritu creada por la Revolución no se mantiene indefinida-

mente. Durante la lucha se ven las cosas de otro modo que durante la paz. México, según frase corriente, prosigue en revolución; pero no cabe duda de que hay un estado de cosas constituído y que esa frase corriente no quiere decir sino que los postulados revolucionarios siguen en vigor y que los gobernantes tienden a alcanzar las metas revolucionarias.

Lo cual no es lo mismo que la guerra, el caos, la liquidación y el frenesí de los primeros años revolucionarios. Por esto, la situación espiritual de los pintores que sucedieron a estos cuatro de la vanguardia es muy distinta. Se ha resquebrajado la unidad aquella que inflamó a los primeros. Y resulta, al parecer, que la "escuela mexicana" deja de serlo a los pocos años de nacer. Las dos o tres tandas de pintores que han sucedido a los iniciadores divagan solos y buscan senderos particulares como siempre que una escuela o tendencia llega a fatigar. Contra esto, contra esta visible dispersión, se levanta uno de los cuatro iniciadores, David Alfaro Siqueiros, en unos artículos que luego reunió con el título "No hay más ruta que la nuestra".

Vivaz y apasionado como el Dr. Atl en sus mejores días, Siqueiros escribe polémicamente,

Castellanos

y para atacar a las tendencias que no coinciden con la suya —concretamente a la pintura parisina— las llena de improperios. Para él no hay nada más nauseabundo, decadente y despreciable.

Yo no voy a discutir aquí su punto de vista; mi tarea universitaria es la de considerar los rasgos diferenciales del arte mexicano y ver si

mi tesis sobre las manifestaciones culminantes obedece a cierto ritmo. Pero me sirven los artículos de Siqueiros porque me sujetan y obligan a considerar aquella situación dicha de los últimos pintores. Tengo la

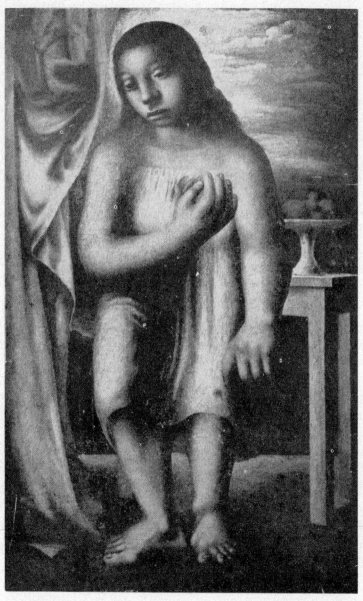

Guerrero Galván

obligación de ver si ellos, separándose de la agitación política, pierden
o no su mexicanismo diferencial y desmerecen en el rango que alcanzó
la escuela.

Pensemos en uno, en Tamayo.
Principia por ser un pintor lírico, no
épico. Esto le diferencia ya de los pro-
cedentes. Tal vez su índole humana,
su carácter, no se aviene o ajusta con
los amplios ademanes, el movimiento
de masas y el aliento que exige la pin-
tura épica y monumental. ¿Deja por
eso de ser mexicano? La pregunta sal-
ta porque ya vimos que la pintura de
los primeros fué épica, social y revo-
lucionaria principalmente, y contraria
al refinamiento y sutilización de los
europeos. Tamayo no se distingue por

Anguiano

poner el arte al servicio de la política, y su técnica está más próxima
a la de los parisinos que a las de Orozco y Rivera. Tanto por la cali-

Cantú

grafía de su dibujo, como por la se-
lección de sus colores y armonías.
¿Deja por eso de ser mexicano?

Si repito la pregunta no es para
molestar a nadie. Es porque ella nos
conduce a la médula del problema:
lo diferencial mexicano.

Si a esto se agrega que yo —un
sujeto no totalmente desprovisto de
educación visual— creo que Tamayo
tiene ya en su haber el haber encon-
trado las notas mexicanas más certe-
ras hasta hoy con su lirismo, la cues-
tión se agrava. Y no tenemos más
remedio que lanzar la terrible pre-

gunta: ¿qué es lo mexicano? Mejor dicho: ¿dónde está lo mexicano
de la pintura?

Para mí en dos cosas perfectamente enunciables: una de orden psi-

cológico, tal vez moral; otra, de orden físico. Por la primera se une este joven maestro con Orozco, por la segunda, con su tierra en conjunto. La primera se apoya en la visión dramática de la vida indígena; la segunda en los tonos sordos de esta tierra, en los colores más característicos de ella: el del tezontle en función con el verde sombrío del órgano y el gris verdoso del jade. No quiero decir que su paleta se reduzca a estos tres colores solamente, sino que en el manejo de ellos ha encontrado armonías raras y explicables únicamente delante del escenario de México. No quiero decir tampoco que México esté expresado totalmente con estos dos factores tristes, figuras y tonos sombríos, pero sí que esas notas patéticas, bien

María Izquierdo

expresadas, tocan más a lo profundo del país que esas otras lujuriosas, de amarillos mangos, faldas blancas femeninas, pimpantes rojos o azules eléctricos que vemos en las calles y en los cromos de almanaques o cartas de comidas en los hoteles.

Tamayo sigue desarrollándose todavía. Yo pienso al decir lo anterior en sus obras de tres años a esta parte. Lo anterior o primero, lo que se puede ver en el libro de Cardoza y Aragón, *La nube y el reloj*, puede considerarse como preludio de su obra actual, y en ello se ve demasiado el drama por apoderarse de las técnicas europeas. Creo que la técnica del pintor Braque le impresionó mucho entonces. Hoy le vemos

Meza

vencedor del oficio y caminando por sí solo hacia la entraña de los problemas pictóricos y raciales que no se acaban nunca.

Ya sé que todo lo dicho no basta todavía para aclarar lo que sea la diferencia esencial mexicana en pintura. Pero es que las esencias se escapan siempre, son volátiles, disipables. A los eternos cazadores de esencias —los filósofos—, se les van, se les están yendo desde hace muchos siglos. Todo lo que podemos hacer es ir reduciendo el ámbito en que se encierran. Enumerarlas, si son muchas o pocas, y apuntar bien hacia la que manda más.

Téngase presente siempre que en la obra de arte, y concretamente en la pintura, entran varios factores: idea, composición, dibujo, color, y que cada uno de ellos puede determinar el mexicanismo. En Tamayo, lo esencial mexicano está en el color. Ya lo he dicho.

Si de Tamayo pasamos a María Izquierdo, vemos que es también el color lo más mexicano, pero de paleta más sensual y caliente, con predominio del rojo.

No sigamos examinando los colores preferidos de estos pintores, ni sus gamas suaves o fuertes. No es ahí donde está la clave. Nos

Soriano

volveríamos a dispersar. Guerrero Galván, Orozco Romero, Rodríguez Lozano, Cantú, Anguiano, Lazo, Castellanos, Montenegro, O'Gorman, Chávez Morado, Antonio Ruiz, Frida Kahlo, Mérida, Meza, Soriano, Ricardo Martínez, etc., son muchos y muy variados pintores para poder reducirlos o atarlos por el color. Pero acaso por otra cosa: por el modo de pintar: meticuloso, sin atmósfera, con acritudes y con anacronismos. No puedo precisar lo que hay en todos ellos, y veo que hay algo tan seco y hosco para mí —en cuanto europeo— como lo hay en la terrible escultura monumental de la Cuatlicue. Algo que es de un mundo menos jugoso que el europeo y de un calor o pasión tenebrosa.

No creo que tenga razón Siqueiros al alarmarse porque los pintores jóvenes caigan del lado que él llama *Mexican curios*, o pintura

para turistas. En todos los pintores aludidos hay ese algo, esa esencia diferencial y terrible que no permite a sus obras ser halagadoras. Ni siquiera en los que deliberadamente se inspiran en cosas italianas, o picasianas, o surrealistas. Ninguno ha llegado a ser lo suficientemente aburguesado. Tal vez no lleguen nunca, aunque se lo propongan.

Ricardo Martínez

Y, en resumidas cuentas, poco importa, porque en el mundo de la floricultura también hay una rosa que tiene el nombre de "Rosa híspida".

Dejemos también el perseguir las diferencias de técnica y vamos a buscar la solución en el origen de este movimiento. Ya dije que los iniciadores tuvieron *conciencia de que con ellos empezaba la pintura mexicana.*

Esto; aquí es donde creo que está la clave, en este estado de conciencia. Los primeros maestros consiguieron que los mexicanos volvieran los ojos sobre su propio país, sobre su gente y sobre sí mismos. Y esta lección no se ha perdido. Ellos, con la arqueología dieron valor a las viejas culturas indígenas. Subió tanto el valor de lo indígena que hasta pareció borrar la otra parte de sangre que constituye lo mexicano. Y lo mestizo al fin fué reconocido no como una tacha sino como lo esencial. Los jóvenes pintores adquirieron *conciencia* del ambiente y de su mestizaje. Ninguno de los mejores se olvida de la parte indígena que lleva en la sangre o en su formación humana. Sienten todos el problema racial en una u otra forma. Y así alcanzan a plasmar la diferencia, a hacer patente lo suyo propio.

El mestizaje se patentiza en todos: en Tamayo, en María Izquierdo, en Rodríguez Lozano, en Guerro Galván, en el mismo Montenegro, como en los iniciadores.

Al pensar así, ¿no se ve claramente lo raro que resulta ahora un pintor como Velasco, el paisajista? ¿No se ve bien lo fuera que estaba

de este modo de ser actual que se llama mexicano por vez primera desde la Revolución? ¿Vemos ahora con diafanidad lo que va de colonial a revolucionario? Pues ahí está la diferencia, lo diferencial mexicano.

Velasco no es una voz mexicana aunque pinte volcanes y panoramas de la alta meseta en que vivimos. Chávez Morado tiene voz mexicana en sus paisajes. Sabe poner en las ramas de los árboles, en el color y materia de las cosas, ese tono híspido o ese temblor horripilante que ya se anunció en José Clemente Orozco. Y lo mismo Anguiano, y lo mismo Meza o Carlos Orozco Romero.

Los casos de Tamayo, Guerrero Galván y Meza son los más atrayentes para el historiador porque acusan con mayor fuerza el drama sanguíneo. En ellos, en su persona humana, la dosis indígena es superior a la dosis española y tratan de compensar en su arte este desequilibrio abrazándose a lo europeo de algún modo. En Tamayo se ve claramente lo mucho que aprendió de los parisinos en cuanto a sutilización de la materia, desdibujo voluntario y vivaz que nunca sabe a manido, combinación de colores sorprendentes, que en él son profundamente mexicanos. En Guerrero Galván, su vacilación entre el volumen y *sfumato* leonardesco —anacronismo— y los miembros pesados, a lo Picasso, de una cierta época. En Meza, un prurito de dibujar con la plenitud de Miguel Angel que a veces resulta académica, y siempre —hoy— anacrónica. Los tres, como dije, quieren compensar, e instintivamente buscan lo latino y hasta lo rubicundo.

Y con estos breves análisis termino este ensayo en que he tratado de apuntar mis observaciones sobre las diferencias mexicanas y sobre un posible ritmo de las artes en México. No creo de ningún modo que mis conclusiones sean definitivas, pero las presento porque ayudan a ordenar un cúmulo de hechos y fenómenos. Sin un orden previo, no se puede ahondar.

Como consecuencia última diré esto:

El siglo xvi se distingue por su anacronismo (mezcla de románico, gótico y renacimiento);

El siglo xviii se distingue por su mestizaje inconsciente;

El siglo xx se distingue por la conciencia del mestizaje.

LOS ANGELES EN LA PINTURA COLONIAL

I

TRAMA Y DERROTERO DE LA GRAN PINTURA ESPAÑOLA

Es posible que alguien sienta deseos de preguntar por qué andamos hurgando siempre en los mismos temas; porque seguir girando en torno al Greco, a Ribera, a Velázquez, a Zurbarán y a Murillo.

Volver o insistir sobre algo puede ser penoso, pero es necesario. Todo lo que se ha dicho sobre las grandes figuras del arte es insuficiente, y lo será lo mío, y lo será lo que me siga. Son minas inagotables, inabarcables. Tenemos sobre ellas libros completos en ciertos aspectos, donde quedan registradas las obras del autor con fechas y fotografías e incluso minuciosos detalles biográficos. Estos libros son de indudable utilidad; pero a título de primeras materias. Hay algo mucho más interesante que sólo puede venir después de ellos. Ese algo interesante ha de ser la explicación del fenómeno artístico en sí mismo. El fenómeno artístico es lo que siempre ha dejado perplejo al hombre. Pensemos en que se pinta sin saber por qué ni para qué. Decimos que por gusto. Bien, pero ¿por qué ese gusto? y ¿por qué no brota más que en unos cuantos hombres? Pensemos además en la inmensa variedad de maneras artísticas, en por qué se pinta con frialdad, con fogosidad, con muchos detalles o con pocos.

Hay todo un mundo de temas sin contestar todavía. Son temas que pertenecen a la filosofía del arte. Por ejemplo: ¿por qué alcanza su mayor plenitud la pintura española cuando la pintura universal emprende el camino del naturalismo, de lo cotidiano o de lo profano? Otra pregunta: ¿por qué en un país como España, tenido por apasionado y violento, surgen personalidades como la de Velázquez o la de Cervantes que son modelos de ponderación o equilibrio psíquico? Otra pregunta o cuestión: tenemos una pintura religiosa abundantísima, pero ¿ha especulado en serio el español sobre las diversas y tan diferentes maneras religiosas acusadas por los pintores religiosos? ¿Se ha puesto alguien a medir con el pensamiento, es decir, con palabras, la diferencia que hay entre la pintura religiosa de un primitivo y la del divino Morales, entre la de éste y la de Murillo o entre la de Murillo y la de Zurbarán? Y sin embargo, los cuadros son elocuentes. Para oírlos con claridad no tenemos más que afinar un poco el tornillo de la estación receptora, como

si realmente fuese nuestra cabeza un aparato de radio. Puestos delante de una tabla primitiva, por dramática que sea, vemos que lo que se desprende de ella es puro cuento, mera narración. Diríamos que la pintura primitiva es poesía épica. Pero, en cambio, si lo que tenemos delante es una Dolorosa del divino Morales, una Madona de Murillo o un Santo de Zurbarán, notamos en seguida que ninguno de ellos es narración, ni poesía épica. ¿Qué poesía será, pues? Poesía lírica, que por esencia significa emanación, fuga, algo que trasciende de lo real.

Porque todas estas cuestiones y muchas otras semejantes están sin contestar todavía, o lo están insuficientemente; es por lo que hay que volver siempre a ocuparse de los hombres representativos.

Abrigo el propósito de dibujar con claridad ciertos rasgos comunes y diferenciales que tienen los Maestros españoles y acusar que bajo la pintura religiosa hubo siempre latente, y con deseo de liberación, una pintura profana que aparece por primera vez con fuerza en Velázquez y triunfa totalmente con Goya.

Cualquiera persona no impuesta en las cosas de arte tiene para su uso un juego de ideas simples sobre los pintores famosos. Yo quiero utilizarlas como punto de partida. Supongamos que dicen así: 1ª, Ribera es un pintor de viejos peludos, greñudos, barbudos, arrugados y canosos; 2ª, el Greco es un pintor estrafalario, medio loco, que se complace en alargar las figuras como si fuesen de masilla blanda, y en pintar caballeros lívidos, espiritados y exangües; 3ª, Velázquez es el pintor de los reyes, los bufones, los borrachos, las hilanderas, las lanzas y las meninas; 4ª, Zurbarán es el pintor de los frailes de hábito blanco y las virgencitas impúberes; 5ª, Murillo el de las fastuosas Concepciones y los rubicundos Niños-Dios recién lavados.

En estas ideas primarias hay, como en los refranes, una fuerte dosis de verdad y podemos sacar de ella un cuadro de equivalencias que sería como sigue:

Ribera = mendigos o pobretería.

Greco = locura, misticismo.

Velázquez = monarcas, guerreros, artesanos, enfermos mentales y enanos, dioses mitológicos y filósofos antiguos mirados sin fe, irónicamente.

Zurbarán = monjes blancos, ángeles y virgencitas.

Murillo = religiosidad lozana y fastuosa.

Este cuadro de equivalencias, aunque muy esquemático, presenta el panorama de la vida española durante los siglos xvi y xvii. Falta en él la España jacarandosa del siglo xviii y principios del xix, o sea la de Goya. Y ya sabemos que Goya equivale a majas y aquelarres.

La ventaja que tiene para nosotros este apretado sistema de equivalencias consiste en que con él podemos imaginarnos a los seis grandes personajes como reunidos en un tablado aunque se falsee un poco la cronología. Es el mejor sistema que encuentro para explicar la trama del arte español.

En toda trama hay varios hilos que se cruzan y enlazan, y así en la trama de nuestra pintura encontraremos hilos o corrientes diversos, como son Venecia, Nápoles, Bolonia, Roma. Ellos influyen marcadamente en lo español, pero los dos grandes hilos que mandan en la trama española son Ribera y el Greco.

Alguna vez, por este afán mío de materializar las cosas, aunque estas cosas sean inefables, he dicho que Ribera es para nuestra pintura la piedra y el leño, es decir, los dos materiales de construcción indispensables. Llegué a esta síntesis cuando me dí cuenta de que en todos sus cuadros aparecen como elementos compositivos una piedra y un tronco de árbol. Al ver estos dos elementos les concedí un simbolismo que seguramente no estaría en el ánimo del pintor: la piedra representó siempre el fundamento, y el árbol la expansión, el desarrollo. Ribera, en efecto, debe considerarse como la base de nuestra pintura, y de él arrancan los maestros del siglo xvii.

¿Qué cosas son las que transmite Ribera a estos pintores?

En primer término, el dibujar con la luz.

¿Qué significa esto? ¿Es que antes no se ha dibujado con ella? Como Ribera, ninguno; ni siquiera su maestro, el Caravaggio. En los cuadros del "Españoleto" ya no hay perfiles o contornos. No hay más que luz y sombra llevados a tal extremo de contraste que acaban por tener consistencia plástica. La luz y la sombra son verdaderas materias en sus manos. Y el juego de ellas será a partir de entonces lo que forme la composición.

Esta manera o truco, como diríamos ahora, de iluminar las figuras violentamente, haciendo que penetre la luz en la habitación por un alto ventanuco, la tomó Ribera del Caravaggio y le sacó más partido que el maestro. Fué un truco de un extraordinario éxito que encantó espe-

cialmente a la juventud vanguardista sevillana del siglo XVII. Por él son tenebristas las primeras obras de Zurbarán, de Velázquez y de Murillo, y sólo por este hecho podrían ya considerarse a estas tres figuras como ramas del gran valenciano Ribera.

Pero no fué esto sólo lo que les enseñó. Les enseñó a concebir en grande; les enseñó monumentalidad. Junto a su sistema compositivo resulta mezquina cualquiera composición del siglo XVI. Los pintores antiguos tenían que recurrir a infinidad de elementos para llenar un lienzo grande. Ribera lo llena con sólo una figura dispuesta en aspa e iluminación acá y allá, en la cara, las manos o los pies. Podemos decir que Ribera motea de luz la negrura con igual sabiduría que las estrellas el cielo nocturno. Y que le basta una constelación para todo el espacio.

Porque lo grande de Ribera es que domina el espacio a fuerza de suprimir elementos. Esta virtud suya me hace pensar en lo que representa el vals dentro de la historia del baile. ¡Qué lejos se haya el paso lento y largo del vals de aquel trotecillo monótono e insistente que caracteriza al baile primitivo! El hombre primitivo no hubiera podido lanzar su pie al espacio llevado por la onda larga del vals sin perder el equilibrio; y al pintor primitivo le hubiera ocurrido otro tanto si hubiese intentado componer un cuadro a base de una figura humana.

Una cosa hay que corregir en la idea primaria del vulgo sobre Ribera. Según ella toda la pintura de Ribera es tenebrosa, y esto no es exacto. Allí están sus cuadros mitológicos y sus Purísimas, unos y otras ricas de color, monumentales y fastuosos. Precisamente las Concepciones de Murillo, el gran colorista, proceden del Españoleto. De modo que tenemos un Ribera oscuro y un Ribera claro aunque sea más conocido por lo primero que por lo segundo. Lo mismo que ocurre con Goya. Hay un Goya colorista y un Goya tenebroso.

Estamos hablando de aquellas características que Ribera transmite a los otros españoles, y no hemos dicho nada todavía del panorama de temas con que contaba. Desde luego puede decirse que es algo mas reducido que el panorama imaginativo de Velázquez. Téngase presente que casi toda la pintura anterior a la suya era religiosa. Velázquez es el primer gran pintor profano de España. Aunque *La Fragua* y *Los Borrachos* se inspiran en la mitología, que es religión, no tienen nada de religiosos ni mitológicos; son eminentemente profanos. Con esto quie-

ro decir que son cuadros que se sostienen y se salvan por su valor pictórico sin apoyatura o base religiosa ni literaria. Pero hay otro cuadro suyo donde culmina y triunfa este derrotero emprendido por Velázquez: el de *Las Hilanderas*, el cuadro profano más importante de la pintura universal, pues aunque Rembrandt, con su *Lección de Anatomía*, por ejemplo, invade también el campo de lo profano, puede decirse que su tema goza del prestigio de la ciencia, mientras que el tema que ofrece un telar carece de aureola. El cuadro de Velázquez tenía que hacerse valer por sí mismo, es decir, por su composición, su color y sus luces, independientemente de lo que representaba. Esto es lo que en términos taurinos se dice torear a cuerpo limpio.

¿Cómo vino Velázquez a dar en temas como éste y al de *Las Meninas?* Porque ninguno de los dos le vienen de Ribera. De Ribera recibe el tema de los filósofos antiguos y harapientos, recibe el tema de los enanos o monstruos de la naturaleza, recibe en parte el tema de las escenas mitológicas, pero no el de las faeneras de un telar, ni el de las meninas. Para mí le nacen estos dos temas por dos motivos. Uno, por su cargo de aposentador de Palacio. Por este cargo, no muy distante de ama de casa, que le obligaba a cuidar del abastecimiento de carbón y otros menesteres domésticos, Velázquez tenía que visitar la fábrica de tapices. El otro motivo que pudo llevarle a tales temas creo que es el de los "interiores flamencos". El genio asimilador de Velázquez, que supo digerir primero lo de Ribera y después lo veneciano, asimiló a su modo el "interiorismo" flamenco. Y el modo de digerirlo fué agrandarlo magníficamente. Lo que en Flandes era minúsculo, fué mayúsculo en España. Y es casi seguro que sin la lección de monumentalidad de Ribera y sin la exigencia de los grandes y altos salones del Palacio Real no se hubieran producido estas obras en tales proporciones.

Con lo dicho quedan trazados los perfiles o hilos que en la trama de la pintura española unen a Velázquez con Ribera y con Flandes, aunque omita aquí por demasiado sutil lo que el maestro sevillano puede deberle a Rubens. Ahora pensemos en lo que absorbe de Venecia.

Nuestro gran pintor contaba en Palacio con magníficos cuadros del Tiziano, Tintoretto, Veronés y Bassano, traídos de Italia por él mismo; pero lo que tenía más abundante y a mano eran los Grecos. Hay cuadros de Velázquez, como el retrato ecuestre de Felipe IV, que se prestan a un interesante parangón con el Carlos V ecuestre del Tiziano.

Claro está que al relacionarlos se acusarían igualmente las semejanzas que las diferencias. Entre éstas surge en primer término la de color. Mientras que el cuadro del Tiziano es de profundos tonos calientes, el de Velázquez es de severos tonos fríos.

Esta frialdad ¿de dónde le viene al maestro madrileño? (Aquí se le llama madrileño, no sevillano, precisamente por los tonos fríos.) La respuesta, aunque parezca demasiado tajante, es ésta: del Greco y, por ascendencia, del Tintoretto.

No quiero yo insistir demasiado en puntos de técnica que sólo interesan a los pintores. No trato tampoco de analizar en todos sus detalles la obra de Velázquez. Como ya he dicho, lo que me interesa es presentar la trama que une a nuestros grandes pintores y en una forma tal que pueda ser captada por cualquiera sin necesidad de ilustraciones. Pero de todos modos quiero decir que Velázquez paladeó materialmente la obra del Greco pincelada a pincelada como la del Tiziano o del Tintoretto, todos venecianos. En la obra suya donde más palpable se ve la seducción que le producían es en el retrato de D. Antonio Alonso Pimentel. Basta con mirar las luces de la armadura y las de la banda que cruza el pecho del caballero para ver la filiación veneciana.

La influencia del Greco sobre Velázquez me da pie para insistir en lo complicado de las influencias en la pintura. Es muy fácil ese procedimiento de los neófitos en arte, que al sorprender en un autor un vestigio de otro autor interrumpen ya todo análisis y le tachan de imitador, sin tener presente que las influencias pueden ser múltiples y cruzadas, como son precisamente en Velázquez y como lo fueron en todos los grandes pintores. Pero no estamos en un terreno de dialéctica, sino en otro mucho más sereno.

De todo lo que se puede hablar del Greco no voy a tomar más que un tema: su postura ante la realidad española y más concretamente ante las caras de los españoles, porque comprenderemos en seguida la separación profunda que existe entre el Greco y Velázquez a pesar de las influencias que el segundo presenta de aquél.

El Greco, extranjero en España, supo atrapar mejor que un nacional aquellos rasgos comunes a los hombres de Castilla que, sintetizados, constituyen lo que llamamos "tipo". Velázquez no buscó jamás esto, ni por temperamento ni por moda. Velázquez estaba muy lejos de todo idealismo. En vez de "tipificar", lo que quiso fué "individualizar".

Claro está que un retratista tan formidable como el Greco sabía también dar con lo individual, pero es evidente que todas sus cabezas tienen algo de común o típico. Por esto podemos decir todavía en nuestros días, en medio de una calle madrileña: "he ahí un caballero del Greco", mientras que para poder decir: "he aquí un personaje de Velázquez" tendremos que encontrarnos con un hombre parecido a un determinado personaje de *Las Lanzas*, *La Fragua*, *Los Borrachos*, etc. Y es que entre uno y otro mediaban los años y el cambio de postura ante la realidad y ante el lienzo. No en balde se habían levantado ya en Italia contra el idealismo del siglo xvi entre otras la Escuela Napolitana con Caravaggio a la cabeza.

En España cundió pronto el estilo napolitano. A Zurbarán se le llamó el Caravaggio español, cosa curiosa, puesto que no fué el primero en afiliarse a la nueva tendencia. (La calificación nos resulta, hoy por lo menos, frívola. Caravaggio no alcanzó nunca la finura espiritual ni la delicadeza de luz y de color que el maestro español. Como tampoco alcanzó la grandeza y la simplicidad de Ribera.)

Zurbarán es un fruto muy español, no sólo por el panorama de sus imágenes o temas pictóricos, sino por la desigualdad de su obra. En esto es como Goya, y como Lope de Vega en literatura.

¿Cuál es el panorama pictórico de Zurbarán? Esta pregunta debe hacérsela siempre todo aquel que quiera tener una visión de conjunto de un autor. En el panorama de Zurbarán no cabe, por ejemplo, un desnudo de mujer como aquél de Velázquez llamado *La Venus del Espejo*. Y siento no haber aludido a este cuadro con anterioridad, porque, siendo evidentemente de inspiración veneciana, acusa toda la rebeldía de que era capaz Velázquez. Recordemos la serie maravillosa de desnudos femeninos y acostados que la cultura debe a los pintores venecianos a partir del Giorgione. Todos ellos tienen una cosa de común: la pintura de la mujer es de cara al espectador. ¿Qué novedad introduce Velázquez? Su inspiración le llevó a romper esta norma establecida. A nosotros, al cabo de los años y de todos los ensayos de la pintura moderna, puede parecernos de poca importancia la mutación que él hizo, pero hemos de colocarnos en su tiempo para poder comprender la valentía que significó darle media vuelta, o sea volver de espaldas, a la Venus que todos los grandes maestros habían presentado de frente.

Ni una representación como ésta, ni una osadía semejante podemos

descubrir en el panorama de Zurbarán, que al fin y al cabo es su intimidad o su yo. Junto a Velázquez resulta, ideológicamente, un retardatario. Zurbarán no se asoma al mundo de la psicología de los anormales, ni al mundo sensual renacentista, ni al mundo de las tareas artesanas. Se recluye en el mundo de la santidad y de la devoción. Si alguna vez se aventura en el campo de la mitología, como para pintar las hazañas de Hércules, fracasa. Y fracasa totalmente, como compositor, como dibujante y como colorista.

Zurbarán no podía salirse de lo suyo; y esto suyo son los monjes de hábito blanco, crucifijos, anunciaciones, santas vestidas a la moda profana del día, ángeles de airosas faldas, vírgenes niñas bordando sus trapitos y rodeadas de florecillas silvestres, escenas conventuales o milagrosas y algunos retratos severos. Imágenes todas de recato, intimidad o misticismo.

A pesar del áspero naturalismo riberesco que tiene Zurbarán, no sólo en las caras, sino en las telas y en la luz, hay en él unos residuos del estilo barroco boloñés, notables especialmente en la composición. Me refiero a ese modo de introducir las figuras celestiales en el interior de las habitaciones sobre grandes nubarrones. Este truco maquinista, tan contrario al realismo, no lo hubiera practicado nunca Velázquez.

Con frecuencia divide los altos cuadros en dos mitades valiéndose de una horizontal de nubes donde sentaba o mantenía en pie a los Santos como pudo hacerlo Rafael de Urbino. Esta división del mundo celeste y terreno se ve también en el Greco, pero con grandes diferencias: en el Greco, lo celestial es puro sueño plástico, donde las imágenes presentan una calidad muy distinta que en el sector terreno, mientras que en Zurbarán las figuras de allende las nubes tienen los mismos pelos, lunares, adiposidad y aspereza de telas que las de a ras de tierra.

En Zurbarán se reúnen, pues, como en muchos otros artistas andaluces, elementos de diversos estilos, lo cual hace su obra menos pura que la de Velázquez. Un cierto eclecticismo boloñés mal llevadero con el verismo subrayado de la Escuela Napolitana.

¿Qué cosas hay, sin embargo, en este pintor que le hacen inolvidable? A poco que se paladee la pintura, por poco que se entienda de ella, esos paños suyos blancos, ocres, rojos y pardos disfrutan de una luz cuya calidad no puede olvidarse. Parecen estar pintados con esa luz de sol invernizo que se pega mansamente de costado a los objetos como

para acariciarlos; luz muy distinta de la del verano que parece aplastarlo todo.

Tampoco se olvidarán fácilmente sus ángeles. Y esto es de interés para México, porque, según he notado, la pintura colonial se caracteriza entre otras cosas por la abundancia de estos aviadores mitológicos, y por la influencia de Zurbarán en los mejores pintores coloniales.

Hagamos ahora con Murillo una recapitulación parecida a las anteriores. Pensemos primeramente en sus temas predilectos, que le proporcionaron el aplauso público. Por encima de todos ellos está el de *La Inmaculada*. Luego siguen el del *Niño con el Cordero*, el de las Madonas con el Niño y el de las Sagradas Familias. En tercer lugar, por ser menos populares, podemos incluir el de los niños pilletes, las apariciones a santos, las escenas milagrosas en que las santas manipulan con los enfermos según una línea realista muy española y del tiempo y, finalmente, los cuadros que evocan pasajes bíblicos.

El primero de estos temas, el de las Inmaculadas, ya dije que tiene su antecedente en Ribera. Pero esto no quiere decir nada contra Murillo, puesto que él les infunde una personalidad muy fácil de reconocer.

En las obras del segundo lote hay una doble corriente, la rafaelesca, muy ostensible en las Madonas y el Niño, y la riberesca, notable en las Sagradas Familias.

Pero ocurre con las influencias de Murillo lo mismo que vimos en Velázquez: llegan a ser tan digeridas y hechas naturaleza propia, que no alteran jamás la unidad estilística de la producción. Este es el secreto de los grandes maestros. Y gracias a él nada importa que Rubens tome cosas del Tiziano, ni que el Tintoretto beba en las fuentes de Miguel Angel, como bebió nuestro Berruguete, ni que Manet se inspire en los maestros españoles, muy especialmente en Goya, ni que Picasso presente en diferentes fases de su producción claras apoyaturas en obras de la Grecia antigua.

Murillo será siempre Murillo, beba en Rafael o en Ribera. Y tal vez la esencia de Murillo consista en haber fundido cosas tan antagónicas como el idealismo —que es clasicismo— de Rafael, con el realismo —que es barroquismo— de Ribera. En haber unido la diafanidad romana con el claroscuro napolitano. En haber trabado para siempre, en suma, lo amable y lo áspero, lo deseado y lo tenido.

Se ha tachado a Murillo de sobradamente dulzón y halagador del

gusto burgués. Algo debe de tener, en efecto, de lo uno y lo otro, a juzgar por el enjambre de copistas que hay siempre en las salas donde cuelgan sus obras. Pero, por encima de estas flaquezas (puesto que flaquezas son tales mimos al público), se yergue un maestrazo que lo sabe todo, es decir, que compone, dibuja, pinta y maneja los colores con una fluidez, una seguridad y un brillo raras veces encontrable. Recuerdo rincones de sus cuadros que son, por la vaporosidad y ambiente lumínico, tan avanzados que sólo se encuentran en Goya o en los impresionistas franceses.

Durante la segunda mitad del siglo XIX fué Murillo el pintor más cotizado del mundo. Le pusieron de moda los ingleses, y yo veo en esto algo muy significativo. Son los ingleses los enamorados de la corrección, los defensores de lo correcto, de las maneras finas, del trato amable. ¿Simpatizarían con Murillo, allá en el fondo, por descubrir en él semejante preocupación?

Recordemos que también los ingleses han sido grandes defensores de Velázquez, otro maestro de la ponderación y el buen gusto. Y reconozcamos que en toda la historia del arte español son estos dos maestros los únicos que pueden alardear de freno o dominio de sí mismos, de self-control.

En cambio, la inmensa mayoría inglesa no puede comprender a Goya. Y digamos rápidamente por qué, aunque ya casi está dicho con lo anterior.

Goya es la violencia, el desequilibrio, la caprichosidad. Cuando vamos en busca de Goya, no sabemos con qué cara nos va a recibir ni con qué humor. Un día se siente jaranero, otro día fúnebre. Gran toro o fiera para la vida, lo mismo goza con la maja que con la bruja. Lo mismo se emborracha de azules y rosas, verdes y oros, que de tierras sombrías, betunes y ocres pálidos. Goya es el hombre que suelta tacos o rudas interjecciones y a la vez baila con duquesas bajo la luna. Goya es el primer amante de los toros y el que más hondamente bucea en los horrores de la guerra. Su ahondamiento en los terribles espectáculos humanos le conduce a mirar la vida como un infinito capricho, lleno de cosas ilógicas, incongruentes o diabólicas. A Goya no se le concibe con alas de ángel, como a Zurbarán o Murillo, sino con alas tenebrosas y con cabeza de macho cabrío. Goya no sabe escribir una carta con buena sintaxis y ortografía, pero pone en ellas el fuego de las almas apa-

sionadas. En una de ellas, queriendo convencer a su amigo D. Martín Zapater de que viniese a pasar una temporada con él, escribe: ..."tantas beces como te lo he suplicado, teniendote quarto en mi casa y absoluto de mí y de cuanto tengo, ya no me quiero cansar con la pluma, a ber si con el dedo bienes (y aquí, mojando el dedo en tinta, escribe en letras gigantescas naturalmente): Ben que te llamo con el dedo y con el mismo es tuyo, Goya."

Que esto no es nada inglés, puede verlo cualquiera. Estamos ya muy lejos temporal y espiritualmente de Velázquez y de Murillo. En el mundo han ocurrido muchas cosas, entre otras la Revolución francesa. El mismo regodeo de la gente noble con los artistas y toreros significa democracia. Y el panorama de los asuntos goyescos es por lo mismo mucho más amplio y profano que el de los pintores del siglo XVII. El arte es un cardiógrafo que acusa el ritmo cordial de las épocas.

El hecho de que los ingleses (algunos ingleses) hayan logrado interesarse por Goya y por el Greco (que en el fondo es otro incompatible con ellos) indica esta correlación del arte y de la vida. Ha sido preciso que llegue este siglo XX tan revulsivo, para que los formalistas y enfraquetados ingleses aprendan o medio entiendan que el arte es algo más que corrección, que el arte puede ser considerado o valorado desde muy distintos observatorios.

Ni Goya ni el Greco son correctos. Ni uno ni otro pueden ser mirados con esa miopía de los que para juzgar un desnudo pictórico o escultórico se acercan a él y dicen: "¡qué bien está de anatomía!" Si oímos a alguien decir esto, lo que debemos hacer es volverle la espalda. Es la marca de su ignorancia en cuestiones de arte.

Entre los muchos movimientos artísticos sobrevenidos en lo que va del siglo figuran el expresionismo y el surrealismo, los cuales se agarraron a estos dos pintores nuestros como a testimonios de las tesis que defendían y como a antecedentes de ellas. La deformación, tan claramente voluntaria en el Greco, es una prueba de que en arte puede el instinto deformar a su gusto si con ello logra un efecto plástico y emotivo. Porque el estiramiento y retorcimiento de las figuras en el Greco no obedecen, como creen algunos, sólo a la voluntad mística o de aspiración ultraterrena, sino mucho más todavía a fines de construcción o composición del cuadro.

Y en cuanto a Goya, recordemos que una de las más importantes

de sus series de dibujos se titula *Disparates*. Este título no hubiera tenido que usarlo hoy. Es, en el fondo, una excusa para que el público le perdone el delito que menos perdona el público: el delito imaginativo, los sueños lógicos. Goya se daba cuenta de que los temas de esta serie no iban a ser comprendidos. ¿Por qué los dibujaba, entonces? Por obediencia a lo que hoy llamamos subconsciente.

La oposición del público hoy a las obras surrealistas se explica por

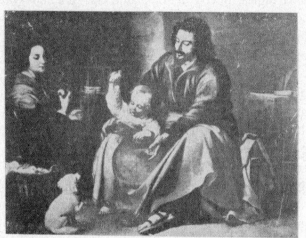

Murillo

la violencia deliberadamente agresiva de sus temas en algunos autores. Después de algunos años, cuando el público no se sienta ya ofendido por la violenta novedad, gozará de ellas como en otras épocas. Porque el público ama en el fondo la imaginación; si no la perdona, como dije antes, no es por falta de gusto, sino porque ante el hombre imaginativo se siente aminorado, empequeñecido y sin alas. Imaginaciones disparatadas fueron las de Bosco y uno de los mayores admiradores de este pintor flamenco fué el severo rey Felipe II, que nadie se imagina sonriente.

Yo no quiero con esto, violentando la verdad, decir que Goya sea un surrealista, pero sí que está en la línea de esta escuela como puede estar en la línea del realismo napolitano aquel pintor de la antigüedad griega que por copiar asuntos vulgares de la vida fué llamado *Riparographos*. A todo movimiento moderno puede encontrársele un antecedente.

Goya es entre todos los pintores españoles de altura el más imaginativo. La multitud y variedad de sus dibujos demuestra que se le ocurrían más temas de los que podía pintar. Hoy daríamos cualquier cosa por tener al óleo todas esas imaginaciones y sueños que le brotaban

de lo hondo y que tan distantes estaban de la pintura tradicional, precisamente por su carácter profano.

Todas estas palabras sobre nuestra pintura tienden precisamente a indicar que el derrotero de ella fué ir de lo religioso a lo profano, o, como quien dice, de lo mítico a lo tangible, de las ideas heredadas a las percepciones conquistadas individualmente

Murillo

por el hombre. Derrotero lógico que en España hubo de encontrar más obstáculos que en otros países.

Como muestras típicas de este resumen, evocaré sólo tres pinturas de la escuela española: *La Sagrada Familia* de Murillo* permite decir que los personajes divinos mecen la cuna del nene y platican en romance. ¿No platican en romance los personajes de esta familia andaluza? ¿Y *La Cocina de los Angeles**? ¿Hay prueba mejor de que los pobladores del cielo bajaron a las cocinas españolas a remover platos, transportar cántaros y moler especies en el mortero? Este otro cuadro de Murillo es un resumen de la vida española en aquel tiempo, con su caballero engolado, su fraile predicador y mendicante, sus visiones místicas y su sentido llano, profano y democrático de la vida diaria.

Velázquez

La tercera muestra corresponde a este *San Pedro* de Velázquez,* el cual, si no es un harapiento, es un menesteroso de Dios encanecido por los desengaños, y esperanzado en un más allá de justicia y de bondad. Nunca fué retratado San Pedro,

es decir, el pobrecito pescador, con una exactitud psicológica más profunda. Y si sus ropas no son harapos, su porte total me hace tomarlo como representativo de los tipos que el barroco español gustó de pintar y que juntamente con el ángel pasaron a México.

II

UNA CARACTERISTICA DE LA HERENCIA MEXICANA

Después de esta somera revisión de la pintura española pasemos a la colonia mexicana.

Hay en el Museo de Arte Religioso de la Catedral de México **un** cuadro de mucho interés: las *Lágrimas de San Pedro.* Su firma, de **difícil** lectura, acusa que es obra de Pedro Ramírez, un español que **trabajó** en México hacia la mitad del siglo XVII, del cual conozco **cuadros**

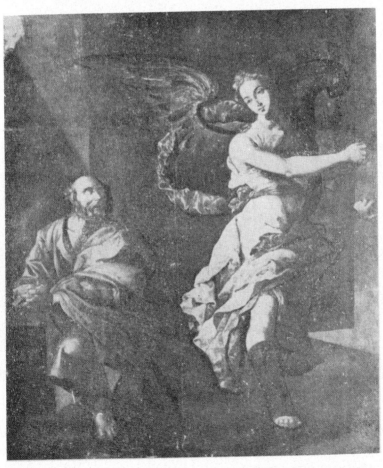

Pedro Ramírez, Méx.

Zurbàrán

muy diferentes, entre ellos uno en Guadalajara que es casi un Morales, y otro en la iglesia de San Miguel, en la capital de la República, que tiene influencias más complejas, como luego veremos. El eclecticismo

de este hombre le permitió pintar en gótico y en barroco. Y lograr un cuadro como éste que puede parangonarse con un Zurbarán en más de un detalle.

¿Qué tenemos ante los ojos? Un pobre anciano y un ángel. Un San Pedro de clara estirpe valenciana, de Ribera, y un ángel que parece salido del taller de Zurbarán y pasado por el taller de Rubens. Esto puede llamarse España en México. Una España incompleta, pues le faltan reyes, príncipes, enanos, meninas, cortesanos, lanzas, pero una España con pelos y señales, con harapos, alas y claroscuro vigoroso.

Ribera

Zurbarán trató este mismo asunto en un cuadro que se conserva en la catedral de Sevilla, del cual doy un detalle, la cabeza de San Pedro.* Es un asunto propio para un pintor de la escuela de Caravaggio, pintor de cueva y luz de ventanuco.

Arteaga

Tenemos que resumir otra vez las cosas de Ribera porque son la base de la pintura española. Ribera es monumental, es hombre que con pocos elementos llena grandes espacios; es hombre que se complace en la tosquedad de la materia; es hombre que se fija en el individuo, no en el tipo, como hacía el Greco; es hombre de composiciones en diagonal y de poderosa paleta sombría y luminosa.

Retengamos bien este tipo de San Pedro, porque será parangonado en seguida con un San Pedro de Ribera. Pero de momento me interesa más fijar la

atención en el tema del ángel. Yo estoy convencido de que México, en cierto momento, se sacude al mendigo y se queda con el ángel. Fijémonos en el *San Pedro* de Ribera,* uno de los muchos que pintó. Este

viejo pobre, mendigo, santo y filósofo, ya no nos sorprende porque lo hemos visto demasiado, pero cuando aparece por vez primera en la pintura debió de sorprender tanto como las cosas modernas más atrevidas. Viene a México, muy bien traído por la mano de Sebastián López de Arteaga, otro español emigrado,

P. Ramírez

según se ve, en segundo plano, en su *Incredulidad de Santo Tomás*,* pero va quedando relegado ante la pujanza de los ángeles. Y es el tipo que aparece en las *Lágrimas de San Pedro* de Ramírez.

Sigamos con otra obra de este Ramírez: *Jesús consolado por los Angeles.** Se trata ahora de un asunto bastante singular. Yo no conozco más que un dibujo de Pacheco* que lo acometa. Es el banquete que ofrecen los ángeles a Jesús después del ayuno en el desierto. En el dibujo se ve

Pacheco

la idea y la divergencia. Pero si este cuadro conserva de Pacheco la idea (Jesús ante una mesa en el centro), tiene de Rubens la carnosidad flamenca de los ángeles y el atuendo rico de los mismos. Yo diría que el

alma del autor, dividida en dos, se muestra claramente en el cuadro, pues hay ángeles flamencos a un lado y ángeles españoles a otro. O que el alma conciliadora del autor se valía de Cristo, con su ademán de paz,

para unir a estas dos partes o partidos angélicos.

José Juárez

Por lo demás, este episodio culinario no deja de estar en el ambiente de la época. Ya vimos *La Cocina de los Angeles*, el cuadro de Murillo, que comprueba algo de lo dicho en esta forma: "los personajes divinos bajan a la cocina, mecen al nene y platican en romance".

El español que más trabajó por este aterrizaje fué Murillo. Y esa cocina sirve además de enlace con la pintura mexicana por su *angelismo*, que es a mi modo de ver una característica del arte mexicano. Angelismo que no está sólo en bautizar ciudades del continente como "Los Angeles", en California, o "Puebla de los Angeles", en México; está en la capilla de los ángeles de la Catedral, en la profusión de ángeles de los cuadros de la sacristía catedralicia

López Herrera

Echave Orio

—en uno de los cuales conté 95 espíritus de éstos—, pero sobre todo en los cuadros donde no esperaríamos ningún ángel o muy pocos. Así en el de José Juárez:

B. Echave Orio Echave Orio

*Visión celestial de San Francisco.** El tema ha sido tratado por todos
los barrocos hispánicos, pero ninguno recurrió a tanto acompañamiento
angelical.

Admitido este angelismo, hagamos un repaso de obras mexicanas
por orden cronológico para esbozar el proceso de las formas angélicas.

Zurbarán José Juárez

J. Juárez

Echave Rioja

Zurbarán

Villalpando

En el de López de Herrera, *Asunción de la Virgen,** vemos un esquema muy siglo XVI, que lo mismo es tratado por los valencianos que por los sevillanos, por Juan de Juanes que por Pacheco. El tipo de alas y la ordenación de los ángeles en forma de almendra responden a los de esos maestros de fines del XVI.

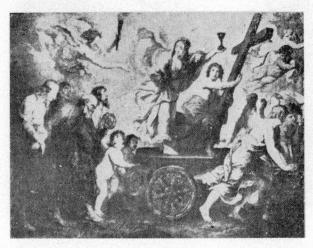

Juan Correa

En Baltasar de Echave Orio tenemos un romanista con iguales dosis valenciana y sevillana. Su *Martirio de San Ponciano** podría colgarse en el museo de Valencia junto a las obras de Ribalta, como de un valenciano más. En su *Porciúncula** hay más sevillanismo, sobre todo por sus ángeles, aunque el noble rostro de Jesús provenga de los Cristos valencianos de Juan de Juanes. Los ángeles de Echave Orio van vestidos cumplidamente. No admiten la desnudez. Son todavía algo góticos, muy de Pacheco. Y son de cabezas menudas. Veamos también su *Anunciación,** con una virgencita muy andaluza y un ángel nada aerodinámico si se consideran sus amplísimas ropas.

Después pasamos a los cuadros de José Juárez, que definitivamente se declara por la escuela sevillana, sobre todo por Zurbarán y por Murillo. Para ver su parentesco con el primero recordaré la *Anunciación** que poseía la Condesa de París en su Castillo de Randan en Auvernia. En este cuadro miraremos especialmente los fondos a través de la arqui-

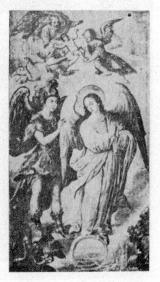

Juan Correa

tectura, la invasión de nubes en el cuarto, la luz tranquila que acaricia las telas y el amoroso cuidado de los pliegues. Aquí es Zurbarán muy pudoroso, pero en otros cuadros se deleita en pintar piernas y brazos desnudos.

Uno de los cuadros de Juárez más repleto de estas características zurbaranescas es el de la *Coronación de los Niños Mártires Justo y Pastor.** Aquí tenemos aquellos fondos vistos a través de la arquitectura; las nubes que irrumpen en la habitación cargadas de ángeles; la luz sabia, dulce y acariciante; las florecillas colocadas en el suelo con un candor primitivo. Zurbarán hubie-

Ibarra

ra evitado esta absoluta simetría de la composición, pero hubiera podido firmar el resto o darle su aprobación más sincera.

No me resisto a reproducir dos cuadros más, uno sin ángeles, de Baltasar de Echave Orio, la *Adoración de los Magos,** muy influído también por Zurbarán, y otro, con ángeles, de Baltasar de Echave y Rioja, *El Martirio de San Pedro Arbués,** calcado de Murillo.

Conviene ahora recordar un ángel de Zurbarán para fijar ciertas cosas: es su *Angel Turiferario.** Quiero señalar el pudor de esta figura (por más que descubra la pierna), la lógica y amplitud de los pliegues en la indumentaria, sin el menor embrollo, y la luz apacible que se derrama sobre ella. De una imagen así se recibe tranquilidad. De los cuadros de primer orden trascienden virtudes. De esta figura emana un perfume como del adminículo que lleva.

Zurbarán

Arteaga

Deliberadamente he puesto el caso anterior para que resalte más y más la diferencia que nos presenta Villalpando en su *Anunciación.** Aquí entramos en el barroco delirante que se emborracha de curvas. El gran borracho de curvas fué Rubens, y en él hay que pensar siempre que nos enfrentamos con Villalpando o con su contemporáneo Juan Correa, colaboradores en la Sacristía de la Catedral donde hay tanto ángel y tanta huella de Rubens, aunque sin nada de su color o de su paleta embriagada.

Por primera vez nos encontramos aquí con un arcángel ataviado a la romana. Fijémonos en el coselete y en el zapato romano. Alguien pudiera creer que esto no viene de España. Pero ya veremos en seguida cómo sí.

De la asimilación de Rubens por Correa no tengo que hablar. Basta presentar un detalle, el *Triunfo del Cristianismo.** Pero Correa no es simplemente rubeniano. En él hay cosas que me inquietan y me hacen sentir que es el primer pintor mexicano neto. Veo que en su *Virgen del Apocalipsis** ya no es español, ni acólito de Rubens. Es cierto que la traza de la Virgen recuerda la de las Purísimas andaluzas, y que el Padre Eterno es un eco secular de Miguel Angel; pero, ¿qué pensar de este arcángel? Yo siento en esta actitud suya, comedida, y en esta falta de ritmo un silencio estático que se diría racial mexicano.

Otra cosa digna de atención, y que robustece mi tesis provisional del *angelismo* en la pintura de acá, es el gusto de pintar vírgenes del Apocalipsis, la Virgen Angel, que también

Villalpando

vemos en el pintor Ibarra,* donde la Virgen se entrega del todo al ritmo curvilíneo de la danza barroca iniciada por Rubens y que en realidad corresponde con el frenesí del churriguerismo, esta forma barroca que México acepta para siempre porque tal vez responde a algo profundo de su alma. A partir de Correa, la pintura colonial se hace caligráfica y estampista, con daño para el color y la pastosidad. Por esto digo que se diluye en rizos.

Vázquez (?)

Ahora conviene retroceder a un detalle: el origen español del San Miguel legionario, o ataviado con prendas romanas. Podríamos señalarlo en el siglo XVI con Gaspar Becerra, por ejemplo. Pero remontarnos tan allá no serviría. Lo de México se inspira en algo más cercano. Veamos primeramente el *San Miguel* de Zurbarán,* bastante movido. Llamo la atención sobre las nubes en semicírculo, con los extremos hacia arriba, para compen-

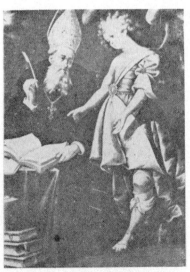

A. Rodríguez (?)

P. Ramírez

sar la curva contraria que describe el cuerpo del demonio. Y llamo también la atención sobre la figura de éste para recordarla más adelante.

En seguida viene el *San Miguel* de Arteaga,* con las mismas prendas romanas, revoloteo de paños, pierna desnuda y alas volantes a pesar de que pisa bien el suelo.

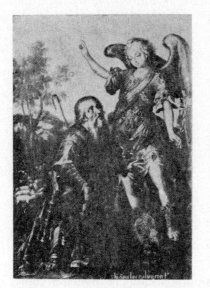

Sánchez Salmerón

Después, el de Villalpando,* más barroco aún, ataviado como los anteriores, pero con las dos piernas al aire, cosa que seguirá copiándose. Interesan también las alas recogidas y estilizadas, porque también se convierten en lugar común.

Creo que esta serie ofrece novedad y señala la línea hispano-mexicana.

Lo que me resta por mostrar son cabos sueltos de referencias hechas. Un *San Miguel*, anónimo,* anterior a los de la serie y muy bien compuesto. Ha sido atribuído a Vázquez, pintor español de fines del XVI. El estar pintado en tabla y el tener un colorido caliente y un dibujo seco hace pensar en esa fecha, aunque las nubes en semicírculo y el demonio describiendo la curva que señalé en Zurbarán nos recuerden a éste.

En el anónimo que puede representar a *San Ildefonso con un Angel* * me interesa la figura de éste por ser calco exacto de uno de los ángeles pintados por Pedro Ramírez en su cuadro *Jesús consolado por los ángeles.** Su traje flamenco, rubeniano, no cabe en el estilo español.

Por lo que atañe al cuadro de Salmerón,* volvemos a encontrarnos con el pobre y el ángel que nos sirvieron para iniciar la serie de cuadros mexicanos.

Hay que ver el atavío finísimo del

Murillo

ángel, y la estilización de las alas. Esto es lo que yo llamo entregarse al rizo y diluirse en él.

Llegados a este punto, conviene regresar a Murillo,* porque después del rodeo hay que volver al punto de partida. Nos habíamos quedado con los ángeles y habíamos olvidado lo áspero: la pobreza, la enfermedad, la miseria, la vejez.

Y no es justo, ni es posible.

III

VIEJOS Y ANGELES
(ASPECTO CAPITAL DEL TEMA)

La pintura colonial mexicana, con su abundancia de ángeles, aventó en mí la sospecha de que nuestro barroco, el español, se pudiese definir como el reinado de los viejos y los ángeles.

Esta sospecha se me afirma cada vez más. Y considero que son interesantes las conclusiones a que lleva.

Por lo pronto, a un antagonismo; *lo caduco* emparejado con lo *juvenil*. Este emparejamiento de cosas o términos opuestos es algo esencialmente barroco e hispano, sobre todo cuando se destaca denodadamente y anula los demás elementos.

Es lo que ocurre en España desde que José de Ribera se planta en su taller con sus pinceles gloriosos. Antes de tal momento pululaban por los cuadros, viejos y ángeles, pero sin primacía ninguna, atenidos a la escala de los muchos o pocos personajes de la composición. A partir de entonces, *se hacen los amos*. Nadie ha reparado en ello, y, sin embargo, es una de las varias formas en que se manifiesta la época gloriosa de nuestra pintura.

Yo he sostenido siempre que el valenciano Ribera es el verdadero fundador de ella, por el gran lote de temas que ofrece a todos los que vienen después y por la maestría de su mano. Ahora es obligado traerlo aquí porque, entre sus muchas características tiene la de los contrastes, o manejo de los contrarios. Además de la fuerte luz junto a la fuerte sombra, se vale para sus composiciones de la piedra y el árbol, o sea, de lo inerte y lo vivo. Fijémonos bien en esto. Porque los términos antagónicos enunciados o denunciados por mí eran: *lo caduco y lo juvenil*.

Toda una serie de valores opuestos se pueden derivar de esta primera pareja opositora. Viejos y ángeles quieren decir: Lo feo junto a lo bello; lo arrugado junto a lo terso; lo que se encorva junto a lo que se expande; lo que baja, junto a lo que asciende; lo pardo, junto a lo brillante; lo lento, junto a lo rápido; la experiencia junto a la candidez, y en suma, lo reflexivo junto a lo impulsivo.

De toda esta serie, la pareja última es la más importante, puede re-

sumir a las demás. Si Ribera se dió cuenta o no de la trascendencia de
su sistema de contrarios es indiferente; yo creo que se dió cuenta, preci-
samente por ser *su sistema*, no su capricho fortuito. Pero a nosotros,
lo que nos importa es que ese sistema haya triunfado hasta el punto de
dar carácter a la mejor pintura española. Porque se podría decir de ella
que participa conscientemente de los dos principios amados por Cer-
vantes y caracterizados en las figuras de D. Quijote y Sancho. El im-
pulso y la reflexión. Los cuales son indispensables en toda obra creativa.

Hay que ser lírico y hay que ser filósofo, en la vida, como en la
creación. Hay que tener presente los caracteres de las cosas y hay que
manejarlas de modo que levanten el ánimo, que lo pongan en vuelo, en
alta marcha.

Esta es, en resumen, la lección que yo saco de haber visto tantos
ángeles en la pintura colonial mexicana y tantos ángeles junto a viejos
en la del período mejor de la española.

IV

MORFOLOGIA DE LOS ANGELES
(NOTAS PARA UN ESTUDIO DE LA PINTURA COLONIAL)

Las alas

Por su condición de seres dinámicos aparecen los ángeles dotados de alas. Si hubieran sido creados modernamente, dichas alas serían rígidas y metálicas, como fabricadas en cualquier taller de Ford. Pero allá, en los tiempos prehistóricos no se les pudo otorgar instrumentos más eficaces para sus raudos viajes que las plumonas de los volátiles.

Como las Escrituras Sagradas no especifican nada acerca del tamaño, la forma o el color de ellas, los pintores tuvieron que escoger entre la infinita variedad que les ofrecía el mundo de las aves o la escasa variedad existente en la región donde vivían.

Para estudiar analíticamente los tipos de ángel que ofrece la Historia del Arte hay que acercarse, siquiera un poco, a tales detalles. Tratar, en lo posible, de discernir si tal o cual pintor se inspira más en las alas del águila que en las de la paloma, o bien en las de la golondrina, la gaviota, el colibrí, la cigüeña, el mirlo, o el canario.

En ángel malo, Luzbel, sabemos que suele representarse con alas de murciélago. Y, por su parte, el Amor, en su forma de niño alado, Mantegna lo pinta con alas de mariposa.

Sería puerilidad creer que los pintores se atuvieron estrictamente a la forma y color de alas de un ave determinada. Durante la Edad Media, aunque cayeran en sus manos muchas aves de cetrería —halcón, jerifalte, etc.—, o sencillos y corrientes pájaros —gorrión, jilguero, alondras, pinzones—, o vieran sobre las crestas montañosas pujantes águilas y en la superficie de los lagos dóciles patos y cisnes; aunque tuviesen en sus casas cándidas palomas o parlantes loros, habían logrado ellos su esquema ideal de la forma y pintaron siempre alas estilizadas, rígidas y multicolores. Esto duró a lo largo de todo el período románico y gótico, pasando incluso de los misales a la pintura primitiva flamenca donde poco a poco fué perdiendo el goticismo.

Pero con el Renacimiento, fecundo en curiosidad, ansioso de estudio y de realidades, varía la cosa. Durero las dibuja minuciosamente,

92

como un científico. Es lógico que llegaran a estudiar el esqueleto del ave como estudiaron y dibujaron el esqueleto humano. Y la Anatomía pudo mostrarles que el ala no es otra cosa que un brazo, compuesto como el humano de omóplato (muy reducido), clavícula, húmero, cúbito, radio, tres metacarpos y tres dedos. Vieron, además, que el borde alto y poderoso del ala lo constituye un músculo erector. Y con estos conocimientos básicos, generales a todas las aves, ya pudieron los maestros lanzarse a pintar alas sin tener que ajustarse a las de un tipo determinado. El mismo Durero, apartándose de sus conocimientos, alambica y tortura la forma de ellas, según convenía a su estilo.

Lo grave fué después, en la época Barroca, tan enemiga de representar lo fantástico. Si para los pintores de los siglos XIV, XV o XVI no fué problema el arranque de las alas en un cuerpo humano, en la pintura colonial mexicana continúa esta desaprensión hasta el siglo XVII inclusive, y así podemos ver que las alas brotan de las ricas vestiduras sin saberse cómo. Pero a los grandes maestros barrocos europeos, un Velázquez o un Van Dyck, debió de parecerles ésta una monstruosidad y recurrieron a tapar con una gasa o tela ligera el nacimiento de tales brazos dúplices, tan imposibles de hallar en la naturaleza.

Esta escrupulosidad o veracidad no es común a todos los artistas. La mayoría buscó la manera de zafarse de la dificultad. Pero en estos detalles justamente es donde se comprueba la genialidad de un artista o los diferentes grados de la capacidad humana. Se ve los que son creadores, los que son rutinarios y los que son retardatarios.

Para venir al estudio de los ángeles en la pintura colonial mexicana he tenido que revisar los fondos de la pintura europea y sacar apuntes de las alas más características. Las más interesantes por su forma son las italianas y flamencas de los siglos XV y XVI. Esto es natural porque en tales centurias dominaba el dibujo sobre el color. Cuando, más tarde, la pintura se sobrepone al dibujo, es decir, cuando los venecianos y los españoles alzan la pintura a su cima, liberándola de los perfiles clásicos, las alas pierden contornos y quedan en meros juegos de luz y de color.

Escogiendo algunas notas de mis experiencias durante esa revisión de la pintura europea, porque darlas todas sería más que abusivo, diré que:

Las alas que pinta Holbein "el viejo" están inspiradas en las de las gaviotas y en las de los jerifaltes.

Las del Maestro de la Vida de María se parecen a las de las golondrinas.

Las de Schongauer presentan ojos multicolores como las del pavo real.

Las de Fra Angelico son pesadas, estilizadas y de ancha base.

Las del Perugino son amaneradas y relamidas; unas veces parecen peces y, otras, hojas.

Las de Leonardo, Rafael y Luini son más densas y poderosas. Rafael pintó un tetramorfos en la Visión de Ezequiel (león alado, toro alado, águila y hombre alados), y todas se parecen.

Rembrand, en su *Ganimedes*, dibuja un águila de magníficas alas.

En el curso de mi investigación, hice una serie de notas a base de los parecidos entre las alas angélicas y las de algunos volátiles. Notas para los ojos. Después, hice otras más conceptuales, para la inteligencia exclusivamente. Una es ésta:

> Alas estilizadas o decorativas.
> naturalistas.
> dibujísticas (o de plumones muy dibujados).
> pintorescas (o de plumones ilusionistas)
> multicolores.
> unítonas.
> levantadas.
> caídas.
> finas como cuchillos o guadañas.
> gruesas, densas y de abrigo.
> grandes como orejas.
> ajustadas al sobaco.
> brotando de las paletillas.
> anchas de base.
> estrechas de base.
> de plumón rizado.
> de plumón tendido o rígido.
> de cenefas o franjas.

Esta serie puede servir al estudioso que quiera ir clasificando u ordenando los modos de los pintores coloniales.

La indumentaria

Baltasar de Echave Orio (*c.* 1548- *c.* 1609): Indumentaria gótica todavía, como la de los primitivos. Mangas largas y anchas de boca. Pliegues angulosos. Falda larga. No enseña los pies. Ceñidor a la cintura.

Baltasar de Echave Ibía (*c.* 1582): Manga corta y fruncida en la boca. Paños como imitando la túnica griega. Pies desnudos.

Alonso López de Herrera (1609-1654): Túnicas griegas o vestidos con mangas, algunos con torsos desnudos y simples faldas amplias. Muslos y pies al aire.

Luis Juárez (fines del xvi-163?): Angeles muy característicos por la mirada y los cabellos. Vestidos difíciles de definir porque casi nunca están en primer término o libres de interferencias. De todos modos se caracterizan por el pequeñito escote redondo. Medio brazo desnudo. Son más púdicos que los de otros pintores.

José Juárez (*c.* 1610- *c.* 1670): Mangas cortas o torsos desnudos. Vestidos largos y de vuelos barrocos. Piernas al aire y sin zapatos, o con calzado romano. Túnicas cortas, con sujetadores o prendedores en el pecho y en las mangas.

Baltasar de Echave y Rioja (1632-1682): Torsos desnudos, carnosos y blancos, rubenianos, cuya indumentaria se reduce a un paño enrollado a la cintura, que baja hasta las pantorrillas y flamea en el aire con vuelo barroco. Unas veces sigue a Murillo y otras se inspira en el Tiziano. (Véase su *Martirio de San Pedro Arbués* o su *Santo Entierro.*)

Juan Sánchez Salmerón (mediados del xvii): Ya no recuerda la túnica griega. Es un vestido profusamente adornado, ciñéndose mucho al cuerpo y dejando ver brazos y piernas. Calzado romano muy rico.

Pedro Ramírez (mitad del xvii): Trajes suntuosos, de gusto rubeniano, y otras veces modestos, al gusto de Zurbarán. Brazos desnudos y tapados. Pies desnudos o calzados a la romana. En todo acusa su eclecticismo.

Antonio Rodríguez (llegó hasta fines del xvii): No sólo la vestidura, toda la silueta del ángel que acompaña a su *San Nicolás* es idéntico a uno de Pedro Ramírez en su cuadro *Jesús consolado por los ángeles*.

Cristóbal Villalpando (*c.* 1649-1714): Cotilla ajustada modelando

el torso. Lugar común de la falda abierta, adornada con un broche en el muslo. Calzado romano. Brazos desnudos.

José de Ibarra (1687-1756): Usa más ángeles niños que adultos, y por esto no cuenta su indumentaria.

Nicolás Rodríguez Juárez (1677-1734): Está más en la tradición. Usa túnicas griegas. Nada de calzado romano. Pies desnudos.

Si reunimos ahora por caracteres de la indumentaria a los pintores estudiados, tendremos:

Desde Echave Orio hasta Luis Juárez predomina el recato, el pudor, los vestidos góticos o las túnicas griegas. En el segundo aparece ya la desnudez y el calzado romano, aunque sin lujo.

En López de Herrera hay desnudez y en José Juárez, broches en las mangas y en el pecho.

En Echave Rioja y Pedro Ramírez es muy vacilante la indumentaria, como en general sus tendencias estilísticas.

Quien se decide resueltamente por los arreos militares romanos, es Sánchez Salmerón, al cual sigue entre otros Cristóbal de Villalpando, que alcanza el siglo XVIII.

Rodríguez Juárez, como su padre, no añade nada a la trayectoria de los demás en cuestión de vestimentas.

Estas notas y conclusiones son provisionales y las doy con toda reserva porque de ningún pintor colonial hay las obras suficientes como para establecer generalidades o sacar resultados definitivos. Además, porque las circunstancias en que se movían aquellos pintores, encerrados en la cornucopia de México, verdadero bolsón lejano de los grandes focos artísticos, les invitaba a dos cosas funestas: el copiarse unos a otros y el componer a base de estampas devotas. Sólo cuando se hayan hecho monografías de cada uno de los mejores, conociendo cuarenta o cincuenta cuadros de la misma firma, se podrán sacar consecuencias. Yo aventuro, pues, mi lista como estímulo, pero en modo alguno como papeleta terminada.

Proporciones y expresividad

Echave Orio: Cabezas pequeñas, pelos ensortijados, cuellos largos, semblantes paralizados.

Echave Ibía: Más proporcionada la cabeza, menos alargada la figurita, pelos ensortijados rubios, expresión inocente. Cuello corto.

Luis Juárez: Más expresivo, pero toda la expresión reducida a las miradas, a las posturas de las cabezas y a las manos. Cabellos ensortijados, pero más abundantes; cabezas más voluminosas que en los anteriores.

López de Herrera: Inexpresivo en los semblantes, torpe en los escorzos. Tiene influencias de Roelas, Vázquez, Castillo.

José Juárez: Cabezas pequeñas y bonitas, modeladas como esculturas, gentiles cuellos. Muy zurbaranesco, aunque sin la concentración y despojo que el maestro.

Echave Rioja: Rubeniano y murillesco en todo.

Sánchez Salmerón: Figuras robustas y bien proporcionadas. Frías de expresión. Ojos grandes. Cabellos rizados y largos.

Ramírez: Desproporcionado en las figuras del *Banquete de los ángeles,* consigue en su cuadro *Lágrimas de San Pedro* uno de los mejores ángeles de la Colonia. Airoso, fuerte, bien modelado y muy zurbaranesco.

Rodríguez: Cabecitas que recuerdan a las de Luis Juárez. Falto de proporciones en muchos casos. Duro o seco. Insulso en ademanes y gestos; vacuo y sin personalidad.

Villalpando: Muy desigual. Tiene ímpetu y brillantez de color. Proporciona bien. Se amanera pronto.

V

DATOS ERUDITOS PARA EL TEMA DE LOS ANGELES

Lo que dicen los libros religiosos

El libro del *Génesis* nada dice de la creación de estos espíritus. San Pablo, sin embargo, al declarar que Dios lo ha creado todo en el cielo y en la tierra, dice que incluso los seres visibles e invisibles, los tronos, las dominaciones, las potestades.

La Biblia nos habla a cada paso de ángeles buenos y malos, de los cuales unos trabajan por salvar al hombre y otros por perderlo.

La Sagrada Escritura representa a los ángeles con un vestido de fuego, para denotar su resplandor. En el *Apocalipsis* se les pinta con un vestido semejante al de los antiguos Pontífices, para indicarnos que se les infundió los más sagrados misterios. También se les representa envueltos en nubes, como para darnos a entender que los ojos mortales no podrían soportar sin ellas la brillantez de su luz.

Un ángel es un espíritu de fuego y de llama. El que se apareció a Daniel iba cubierto con un vestido de lino muy sutil, con una faja de oro puro, el cuerpo semejante al topacio, la vista centelleante como relámpago, los ojos como dos antorchas, lo restante del cuerpo, hasta los pies, semejante al metal encendido, y la voz comparable a la de una multitud.

El ángel refleja la hermosura de Dios. El Profeta Ezequiel exclama: "¡Oh tú, querubín, que eres como el sello de la semejanza del Altísimo!"

Las expresiones de la Sagrada Escritura, que al parecer atribuyen un cuerpo a los espíritus celestiales, son todas simbólicas: las alas, representan su agilidad; la figura de hombre, su inteligencia; la de águila, su penetración; el fuego indica el celo de que están poseídos e inflamados; el viento, significa su sutileza y su prodigiosa actividad. Realmente, nada hay en los ángeles que sea material.

Entre paréntesis: todas las naciones paganas han tenido sus dioses intermedios, bajo la denominación de *genios*. Dioses que se representaban con alas, como para denotar un viaje continuo entre las regiones elevadas y el suelo.

EL TEMA DE LOS ÁNGELES 99

El número de los ángeles es incalculable. El Profeta Daniel, que se había acercado al trono del "Anciano de los Días", como él mismo dice, vió salir un río de fuego y millares de millares de ángeles que servían al anciano y diez mil millones que asistían en su presencia. El Libro de Job da por supuesto que este número es incalculable: *Numquid est numerus militum ejus...* San Juan observó alrededor del trono del Cordero millones de millones y millares y millares de ángeles. Y Jesucristo, en el Evangelio, dice que su Padre podría enviarle más de doce legiones de ángeles, es decir, según la opinión común, más de setenta y dos mil. Sólo el que cuenta las estrellas, dice San Dionisio, y las llama por su nombre, sabe el número de los ángeles.

Precisamente para aclarar o medio entender este número infinito se han establecido jerarquías y coros:

Jerarquía asistente ⟩ Serafines
 Querubines
 Tronos

Jerarquía de imperio ⟩ Dominaciones
 Virtudes
 Potestades

Jerarquía ejecutiva ⟩ Principados
 Arcángeles
 Angeles

Entre paréntesis: la pintura no ha conseguido dar una forma especial a cada uno de estos tipos angélicos. No ha logrado pasar del ángel adulto, el ángel niño y la cabecita con alas. Para salvar al dificultad, recurrió a los símbolos.

La primera jerarquía se llama *Asistente* porque los ángeles que la componen rodean sin cesar el trono divino, y representan los tres principales atributos de la divinidad: el amor, la sabiduría y el poder.

La segunda se llama de *Imperio* porque sus componentes representan las perfecciones de Dios más relacionadas con las criaturas, mediante las cuales reina como soberano Señor sobre todos los seres del mundo.

La tercera se llama *Ejecutiva* porque es la encargada de ejecutar las órdenes de Dios sobre las naciones, provincias o individuos.

Ángeles de la primera jerarquía

El nombre de los *Serafines* alude al fuego que los abraza. Según San Bernardo arden por la caridad y brillan por sus luces; arden con el fuego de Dios, o, más bien, con un fuego que es el mismo Dios.

El nombre de *Querubín* significa plenitud de ciencia. El Señor es el Dios de las ciencias, y mora en medio de una luz inaccesible que llena los cielos de un resplandor inefable. Siendo verdad y luz por sí mismo, hace participantes de estos atributos a los querubines. El Profeta Ezequiel representa a los Querubines llenos de ojos, porque en realidad están llenos de luz y de sabiduría. Esta luz es trasmisible. Moisés quedó tan lleno de luz al conversar con un ángel que, para dirigir luego su palabra a los israelitas sin cegarles, tuvo que cubrirse con un velo.

A los *Tronos* se les da este nombre porque se les considera como asiento de gloria, en los que reposa la majestad de Dios.

Ángeles de la segunda jerarquía

El primer coro de ella representa el supremo poder o dominio de Dios sobre todos los seres creados. Es, pues, propio de las *Dominaciones* ejercer su imperio sobre los coros inferiores, con miras a establecer, extender y conservar el reino de Dios. Arden en los deseos más vehementes de llevar a todas partes el conocimiento de su nombre, de propagar la fe y de arraigarla. (Nótese la concordancia con los misioneros de la Iglesia.)

El segundo coro de esta Jerarquía lo forman las *Virtudes*, que son las que regulan los movimientos del cielo, de las estaciones y de los elementos. San Gregorio cree que Dios obra los milagros por medio de las virtudes. Según San Dionisio, están dotadas de una fuerza invencible. Ellas inspiran a los hombres los sentimientos que forman las grandes almas, haciéndolas dignas de Dios.

Otro signo del dominio divino lo acusan las *Potestades*, dotadas de un poder absoluto sobre los ángeles caídos o demonios.

Ángeles de la tercera jerarquía

Los *Principados* tienen participación en la autoridad de Dios. Este primer coro está encargado de velar por el gobierno espiritual y tem-

poral de los pueblos, de las provincias y de los reinos. Los Príncipes y los Soberanos están también bajo la custodia de los Principados.

Los *Arcángeles*, como depositarios de los secretos y bellos misterios de Dios, adoran sus designios más elevados y se apresuran a ejecutarlos, sea por sí mismos o por medio de los ángeles.

Finalmente, los *Angeles*, están destinados a la custodia de los pueblos y a la de cada hombre en particular. Muchos doctores han creído que hasta cada aldea y cada familia tiene su ángel tutelar.

La jerarquía eclesiástica está formada a imitación de las angélicas y en cierto modo, le corresponden las mismas funciones. El sacerdote secunda la operación invisible de los ángeles, y es el visible dispensador de los misterios de Dios.

Basándome en esto, llegué a pensar que la devoción a los ángeles, tan extraordinaria en México, pudo deberse a que los misioneros de la Conquista se sintieron como nunca secundadores de estos espíritus, idénticos en la misión de purificar, ilustrar y perfeccionar. Los unos y los otros son conductores, protectores y custodios. Las Escrituras dan a los sacerdotes el calificativo de Angeles, porque se les ha confiado la misma misión que a éstos, de amor, de verdad, de reconciliación y de paz.

Obra consultada: *Los Santos Angeles.* Trad. por Fr. Magin Ferrer. París, 1853.

Lo que dicen los tratadistas de pintura

(Palomino, *Museo pictórico,* 1723, pp. 167 *ss.*)

ANGELES CUSTODIOS... cuyo carácter es llevar de la mano un niño humildemente vestido, o un incensario, por estar simbolizadas en el humo del incienso nuestras oraciones, que conduce y ofrece nuestro Angel custodio en el Consistorio Supremo del Altísimo.

ARCÁNGELES... cuyo carácter es un pliego cerrado como carta, y pendiente de él un diploma, o sello de oro.

ANGELES DEL CORO DE LOS PRINCIPADOS... cuyo carácter es una antorcha encendida en la mano siniestra, a cuya luz se iluminan algunas estrellas.

CORO DE LAS VIRTUDES...cuyo carácter es una vara, en representación de la de Moisés, con dos luces arriba y terminada en cabeza de serpiente por abajo.

CORO DE LAS POTESTADES... cuyo carácter es un dragón aherrojado, con una cadena pendiente de la mano siniestra del Angel.

DOMINACIONES... cuyo carácter es un cetro en la mano izquierda y pendiente de él una piedra de buena magnitud, que le incline hacia abajo.

CORO DE LOS TRONOS... cuyo carácter es el *Tetragrammaton* sobre el hombro derecho (que es un círculo luminoso con un triángulo inscrito en él).

CORO DE LOS QUERUBINES... cuyo carácter es un águila en la mano siniestra, que esté mirando al Sol con alguna distancia, por ser su carácter la Sabiduría.

SERAFINES... cuyo carácter es una Salamandra en la mano izquierda, cercada de llamas, porque esta pequeña sabandija "no se quema" en el fuego...

Palomino es poco explícito en cuanto a los caracteres diferenciales de los Arcángeles, como se verá en otra nota.

En esta cuestión es más respetable la opinión de D. Elías Tormo, quien en su libro sobre *Las Descalzas Reales*, enfila así los Arcángeles con sus atributos respectivos:

RAFAEL (medicina de Dios), va con Tobías.

URIEL (fuego de Dios), con espada flamígera.

GABRIEL (mensajero de Dios), con azucena y linterna.

MIGUEL (¿quién como Dios?), con estandarte y palma.

JEHUDIEL (confesión de Dios), con una corona en la mano, o con los azotes.

SEALTIEL (oración de Dios), con incensario, o con las manos juntas.

BARAQUIEL (bendición de Dios), con rosas en su falda.

EL TEMA DE LA TRINIDAD EN MEXICO

Todo el mundo sabe que la pintura antigua vivía de la religión. Hasta el siglo XVII no se abre paso franco en España la pintura profana con paisajes, bodegones, y escenas de género. En Italia fué otra cosa. Y el primer paisaje que se pinta en suelo español, como paisaje sólo, no como elemento complementario de un cuadro, es el de Toledo por el Greco, es decir, por un vástago veneciano que con el tiempo fué tan español como el primero. Italia, con su Renacimiento, abrió portillos y grandes puertas en la muralla que ceñía a la pintura. Basta con recordar la serie de cuadros inspirados en la mitología clásica, apellidados por Tiziano, en sus cartas, "fábulas" o "poesías".

Estas "poesías" penetran en España por la puerta real de aquel rey misántropo y discutidísimo que se llamó Felipe II. Pero nada más que para su recreo. Si alguien las ve, no se atreve a tomarlas como ejemplos. Y hasta dos reinados después no hay quien las aborde; Velázquez, en la Corte de Felipe IV, y, posiblemente, por incitación de Rubens, que visitaba entonces Madrid. Antes de ahora he tenido ocasión de comentar dos de estas "fábulas", *La Bacanal* y la *Fragua de Vulcano*, como casos típicos de inadaptación al espíritu griego y renacentista. Si la poesía italiana, veneciana, adquiere en Rubens un volumen grasóso y cervecista, en Velázquez se reseca como la cecina y el mosto. No permitía otra cosa el ambiente. Por algo están fuera de España las pocas obras mitológicas de un antecesor de Velázquez: Ribera, llamado "el Españoleto". Este, además, vivió siempre en Italia más que en España.

Pues bien, si allá se retrasó tanto la pintura profana, en la Nueva España se retrasó mucho más o nunca se abrió paso. Ni en los Museos de la República Mexicana, ni en los libros dedicados a la pintura colonial se encuentran rastros de ella. A lo sumo un bodegón, como el de Antonio Pérez de Aguilar, a fines del siglo XVIII, 1769.

En otro capítulo me propongo hablar del escape que encuentra la pintura mexicana, tema de mucho interés que no he visto acusado por nadie. De momento quiero hablar de la Trinidad en México.

En las iglesias, en las casas particulares y en el Museo de San Carlos hay unos lienzos que resultan extraños al visitante europeo. Representan el misterio de la Santísima Trinidad, pero en una forma rara. Tanto difieren de la representación canónica usada desde que hay pintura cristiana. ¿Es que nos encontramos ante un caso heterodoxo? La

Iglesia, que sin duda inspiró la forma conocida en el Viejo Mundo, no ha podido sugerir esta variante sustancial. La suya tradicional corresponde a la definición: "tres personas distintas y un solo Dios verdadero". Esto es, El Padre, anciano, El Hijo, en plenitud humana, y El Espíritu Santo en forma de paloma. O dicho de otro modo, el Creador,

Ribera

el Redentor y el Glorificador, tal como se ve en esta *Santísima Trinidad* de Ribera.

Pero la forma que tenemos delante en esta *Coronación de la Virgen* y que podemos llamar mexicana por ahora difiere radicalmente. Faltan en ella el Anciano Padre y la Paloma. En vez de tres personas distintas, nos enseña tres iguales en todo, en facciones, en vestiduras y color. Tres retratos de un mismo individuo.

Convengamos en que la representación de un misterio es una temeridad. Si "misterio" equivale a cosa incomprensible o que la razón no es capaz de captar, es temerario querer hacerlo plástico. Y, en efecto, la pintura fracasó siempre al intentarlo, sea en la forma tradicional o en esta que adoptó México. Porque si nos atenemos a la definición, en ninguna de ellas se acusan tres personas distintas; en la mexicana por lo ya dicho, y, en la europea, porque la Paloma no es persona. Además, porque dar forma humana al Padre es como dar a entender que fué encarnado o concebido como el Hijo.

El modo plástico más fácil de acercarse a la comprensión de la Trinidad es el símbolo mismo que suele colocarse sobre la cabeza del Padre, esto es, el *Tetragrammaton*, el triángulo equilátero, puesto que

en él se consigue la unidad a base de tres ángulos iguales entre sí. Pero este modo de representar el Misterio es demasiado abstracto para las inteligencias sencillas. Y la Iglesia prefirió, con mucha razón, vivificar la idea, corporizarla, aun a costa de caer en lo temerario. Hizo lo que hace el poeta, crear imágenes, para que con ellas penetren en el corazón aquellas especies que de otro modo no son comprendidas.

Dejemos ya con esto la parte teológica de la cuestión que sólo me atañe por lo estrechamente ligada que está a lo histórico y estético en este caso, y continuemos en nuestro terreno propio.

¿Se trata de un invento mexicano? ¿Cuándo se hace? ¿Quién lo hace? Y, si no lo es, ¿de dónde viene?

Muchos, la mayor parte de estos lienzos, están encerrados en óvalos o en contornos lobulados. Esto es ya un índice que apunta hacia el siglo XVIII.

Francisco Martínez

Pero hay otros datos que nos empujan hacia esa misma centuria: la claridad colora y, dicho francamente, la dulzonería del conjunto y del tipo humano. Si el invento se hizo en el XVII, sería muy entrado el siglo.

Otro punto importante es que ninguno de los ejemplares que conozco en México se debe a la mano de un maestro. Todos son flojos,

pictóricamente hablando, faltos de energía en el dibujo, en el color y en los tipos faciales. Adolecen de lo que todas esas pinturas devotas que enajenan a las beatas. El Divino Ser, Trino y Uno, es un mancebo blando, de dulce mirada y barbas poco recias. Instantáneamente se piensa en las imágenes del pintor Cabrera.

Cabrera

Como la investigación histórica se parece a la policíaca en lo apasionante, seguí esta pista. Tengo la seguridad de que me guiaba el Espíritu Santo, por tratarse de él, en parte. Sin muchos rodeos, dí con el Cabrera sospechado.* Está en España, en poder de D. Julio B. Meléndez, y fué reproducido en el Catálogo de la Exposición organizada en Madrid, el año de 1930, por la Sociedad Española de Amigos del Arte, en un trabajo titulado *Aportación al estudio de la cultura española en las Indias* (Lám. ii, Nº 35). El texto dice: "Cuadro al óleo representando 'La Santísima Trinidad', por Miguel Cabrera, pintor mexicano, nacido en Oaxaca el 25 de mayo de 1695 y muerto en México el 16 de mayo de 1768. Mide 0.57 × 0.44 m."

Confirmado aquel presentimiento mío, acepté como padre o inventor de las originales y repetidísimas Trinidades mexicanas a Miguel Cabrera, pero no me dí por satisfecho. El asunto era demasiado grave

como para admitir que un pintor tan delicuescente como el citado lo abordase sin el apoyo de una autoridad religiosa o artística.

Pensando en una autoridad de esta doble categoría, dí con Fray Juan Ricci, fraile benedictino, pintor de gran empuje y tratadista de pintura, que floreció en España durante la segunda mitad del siglo XVII. Y, en efecto, en su tratado *Pintura Sabia*,[1] escrito a petición de su discípula, la Duquesa de Béjar, entre los años 1659 y 1662, que fué su estancia más larga en Madrid, se puede ver esa misma representación de la Trinidad * adoptada luego por Cabrera y sus imitadores.

Francisco Ricci

Este dato viene a desvanecer aquel deseo primero mío de que fuese invento mexicano. Ya conocemos un antecedente español por lo menos. Pero me asaltan todavía estas preguntas. ¿Cómo no he visto en ninguna iglesia de España una sola pintura con esta fórmula teológica? ¿Acabaría con ella la Inquisición por considerarla inconveniente? Un dibujo incluído en un libro, más aún, en un manuscrito, pudo salvarse, pero las pinturas expuestas al público no escaparían fácilmente a la mirada inquisitorial.

[1] *La vida y la obra de Fray Juan Ricci.* Tomo I. Madrid. Ministerio de Instrucción Pública, 1930.

En apoyo de esto viene otro escritor del siglo XVII, Pacheco, el maestro de Velázquez, a quien Fray Juan Ricci debió conocer. Pacheco dice haber sido comisionado por el Tribunal de la Inquisición para inspeccionar las pinturas que estuvieran en tiendas o lugares públicos y dar noticia de los descuidos cometidos en ellas por ignorancia o malicia (ver *Tratado de la Pintura*, p. 471). En este capítulo habla de las interpretaciones de la Santísima Trinidad y dice que se reprueba pintarla en forma de hombre con tres rostros, o dentro del vientre de María. Y añade: "Otra pintura es poner tres figuras sentadas, con un traje y edad, con coronas en las cabezas y cetros en las manos, con que se pretende manifestar la igualdad y distinción de las divinas personas". Aluden estas palabras a lo que precisamente nos interesa. Con esta declaración de Pacheco podemos afirmar que los cuadros mexicanos tenían antecedentes en España. No se desprende del texto, con claridad si condenaba o no la tal representación, pero en el párrafo que le sigue se declara por la forma tradicional, de modo que la intermedia entre las rechazables y la paladinamente aceptada viene a quedar como dudosa.

Esta duda se desvanece al leer en el cap. II, título I, de las disposiciones sancionadas por el concilio Provincial de Santa Fe, tenido en la capital del Virreinato el 27 de mayo de 1774, lo siguiente:

"Pero prohibimos expresamente la pintura o pinturas de las tres personas de la Santísima Trinidad, Padre, Hijo y Espíritu Santo, estando esta tercera persona en figura corporal de hombre, y no de paloma; y del mismo modo las imágenes de escultura e impresas en la forma referida."

El tema de mi investigación queda con todo esto suficientemente aclarado. Pero no está demás confrontar los originales de Ricci y de Cabrera. Las figuras del primero son imberbes y muy juveniles. El autor no cae en el peligro de identificar a las tres con Cristo, que es lo que le ocurre a Cabrera. Este no coloca a las figuras en torno al globo terráqueo, lo cual favorece a la composición cerrándola por delante. Por lo demás, se cuida de poner a cada una su atributo: al Creador, el cetro y el corazón, al Redentor, las manos taladradas, al Glorificador, la paloma gloriosa. En el dibujo de Ricci, el Padre ostenta el corazón y la cruz de tres brazos, el Hijo, la cruz de la pasión pegada al pecho, y el Espíritu Santo, el fuego de amor divino.

Cae fuera de mi propósito averiguar si Cabrera conoció la inter-

pretación de Ricci. Sabiendo ya que existieron en la península cuadros con ella, por lo que nos dice Pacheco, es indiferente para mi punto de partida que se inspirase en la del fraile o en una estampa, o en un cuadro venido a la Nueva España. Tampoco me propongo ahora seguir la pista de tal invención más allá de los límites hispanos, en Italia, por ejemplo. Pero, en descargo de Fray Juan Ricci quiero decir lo siguiente. Este pintor compuso su *Pintura Sabia* con el fin de probar que la Pintura "es la imagen de Dios y de sus obras, porque sirve para representar al hombre, que es imagen de Dios, y al mismo Dios le pintan a semejanza de los hombres". Por esta razón, en la portada de su tratado, después de dedicar el libro a Dios Uno y Trino, pone los siguientes lemas: *Faciamus hominen ad imaginem et similitudinem nostram* y *Faciamus Deum ad imaginem et similitudinem hominum*, todo lo cual explica en una carta al Papa Alejandro VII (ver *op. cit.*, p. 51). Y me interesa sentar esto para que se vea cómo se preocupó de justificar lo que hacía, esto es, de defender su visión de la Trinidad en esta forma, que si no fué inventada por él, fué por él defendida sabiamente.

EL TEMA DE LA MUERTE EN LAS ARTES DE ESPAÑA Y MEXICO

Dueña absoluta de la atención mundial, la Muerte, la innumerable muerte de hoy, me hace pensar en la Muerte como tema pictórico y escultórico. Los siglos se pueden distinguir por los modos que adoptaron por representarla, los matices que descubrieron en ella o los que destacaron con preferencia.

El tratamiento de la Muerte a través de los siglos no sigue un impulso en línea recta. No parte, por ejemplo, de una interpretación candorosa para ir ganando lentamente en acuidad psicológica o en verismo formal, sino que arranca y se va manifestando con cambios fundamentales importantísimos. Las interpretaciones de unas razas orientales antiguas, como las de México, no tienen nada que ver con las cristianas europeas, ni con las paganas de Grecia. Pero, además, las de un solo país, como España, se producen con cambios de sensibilidad, cambios de visión y cambios de facultades o medios plásticos. En el siglo XV español, sobre todo en sus finales, hay casos de un refinamiento espiritual comparable solamente al de la Italia de Donatello y al de la Grecia más depurada. Sin embargo, esta figura lograda a fines del XV no penetra lisa y llanamente en el XVI, tiene que volverla a conquistar ésta, y ya no aparece en los siglos que le siguen. Aquella finura espiritual que cristalizó en la que llamaremos época fronteriza, por la lucha entablada entre goticismo y renacimiento, se trueca en el XVII por un descarnado naturalismo; en el XVIII por un expresivismo terrorífico, y en el XIX por una evocación teatral histórica. Trataremos de ir aclarando estos conceptos poco a poco.

Siglo XV: El Doncel de Sigüenza

Con este nombre se conoce a una figura yacente,* labrada en alabastro, que hay en la catedral de Sigüenza, en la capilla de Santa Catalina. En esta capilla hay más figuras yacentes que imágenes devotas. Sus bultos aparecen en el suelo o adosados a las paredes. Algunas figuras labradas como para dormir en la posición normal están empotradas en el muro verticalmente, perturbando un tanto el equilibrio del ánimo que contempla. Todas, menos una, duermen o aparentan dormir. La única que no guarda esta regla es la de Don Martín Vázquez de Arce, conocido modernamente por el *Doncel de Sigüenza*.[1] Se trata de un joven

[1] Ver *La Escultura funeraria en España*, por Ricardo de ORUETA. Madrid, 1919.

de veinticinco años, muerto en la vega de Granada en lucha con los moros el año de 1486.

Esta figura es la única, como digo, que se rebeló contra la forma usual de yacer. Sin antecedente alguno en la estatuaria europea tuvo la osadía de incorporarse un poco y ponerse a meditar sobre no se sabe qué cosa leída en el libro que agarra. Es la primera estatua europea que adopta esta posición. Es el primer joven, y guerrero, que aparece como intelectual en un sepulcro. No lee, sino que medita. Sueña. Murió guerreando, pero nada se advierte de la pelea en esta imagen suya que le

Anónimo. Sigüenza, España

perpetúa. La idea de muerte no aparece aquí sino de una manera velada y secundaria, en el pajecito afligido a sus pies y en el perro fiel que le acompaña. La impresión de muerte no se recibe sino con suavidad y por reflejo, meditando en la belleza de aquella vida tronchada cuando más le atraían los sueños y azares de la existencia. Tenemos delante una interpretación de la muerte que se aparta por su delicadeza de la mayoría de los sepulcros góticos amigos de acentuar lo desagradable y repulsivo de la muerte.

Siendo un trabajo gótico es nuevo por su espíritu, es renaciente y hasta helénico, si queremos buscarle algún parentesco sentimental.

Recordemos aquellas estelas griegas en que para evocar la muerte les basta a los griegos con representar a un padre y un hijo despidiéndose.

La postura es toda una creación, en lo nuestro y en lo de fuera. En lo etrusco hay figuras yacentes que se incorporan como al llamado de la resurrección, y en lo italiano hay estatuas incorporadas, pero totalmente diferentes en la postura. Las italianas reposan sobre un costado, apoyan la cabeza en la mano y hunden el codo en el almohadón; tienen los ojos cerrados y lo mismo el libro. Obedecen a un tipo creado por Sansovino en 1505. Son muertos incorporados, que no pueden leer ni meditar. La novedad, la finura y la poesía del nuestro radican justamente en que sueña o medita.

Me complace iniciar esta meditación analítica con una piedra sepulcral, porque escribo en un país pobre de ellas; fenómeno general en el Nuevo Continente. Entendiendo por piedra sepulcral la que lleva sobre la losa el retrato del muerto.

Los hombres de América que no hayan viajado por Europa, y concretamente por España, o no hayan visto libros con buenas reproducciones, no pueden sospechar la riqueza en estatuas yacentes que encierran nuestras iglesias, aun en los pueblos de menor importancia.

Los mexicanos, que poseen un tesoro en piedras labradas por sus antepasados, saben que ellos rindieron en escasa medida este homenaje póstumo a sus magnates y que las familias tampoco padecieron este afán de eternizar a sus miembros; afán que hoy puede resultarnos vanidoso, pero que en épocas de epopeya estimulaba a la juventud.

Parece lógico que, a partir de Cortés, se hubiera implantado aquí la costumbre de los enterramientos ricos a base de retratos yacentes. Es sabido que se hicieron algunos, e incluso que se conservan, pero como los virreyes y gobernadores venían de España y regresaban por lo general a ella, mandaban erigir sus estatuas funerarias en sus pueblos natales. Esto puede explicar, en parte, la escasez de tales obras en América y su insignificancia al lado de la calidad y riqueza de las europeas.

Siglo xvi: El Divino Morales. Berruguete. El Greco

Termina el siglo xv con la obra anónima que acabamos de ver; su singularidad en la escultura es absoluta; y, aunque nadie le haya buscado un parecido sentimental en otro campo del arte, diré de pasada que sólo en el pintor Pedro Berruguete (padre de Alonso, el escultor)

se podrían hallar posturas, proporciones y concentración poética seme-
jantes. Pedro Berruguete es un hermano artístico absoluto del autor
desconocido, y cuando fué labrada la figura del Doncel estaba en su
apogeo el pintor castellano.

Veamos ahora cómo comienza y cómo acaba el siglo XVI, es decir,
cómo va variando la interpretación de la Muerte en esta centuria.

Morales

En primer lugar, un caso de pintor: el divino Morales. Su obra es desigual, con grandes aciertos y muchas caídas y amaneramientos; pero supo tratar el tema de la muerte con un patetismo acentuado que casi toca en lo morboso. Me refiero al tema de la *Quinta Angustia* o sea al de La Dolorosa con Jesús en los brazos,* tema tratado antes y después por toda la pintura europea.

¿Qué cosa particular imprimió a esas figuras El Divino Morales, como para interesar no sólo a la gente devota, sino a quien aborde el tema desde un punto de vista pictóricopsicológico?

Morales atacó el drama en el corazón. Supo eliminar todo lo que no era necesario al sentimiento, el paisaje y las figuras del Gólgota. Se dió cuenta de que todo el patetismo podía resumirse en los semblantes y las manos. En sus pequeñas tablas, no se ve más que el rostro, el cuello y los hombros desnudos de Jesús, más los hombros, la cabeza y las

manos de María. Esta aparece cubierta con un manto azul verdoso que, a más de imprimirle severidad, evita toda distracción y concentra la vista en la blancura de su semblante. No hay cabellos en desorden, ni un adorno en el manto. El drama corre de los ojos y la expresión total femenina a las facciones lívidas, traspuestas, verdosas y desencajadas del Hijo.

A este acierto de eliminación y concentración, agrega Morales otro que para mí es el más significativo e hispano: la amabilidad con que

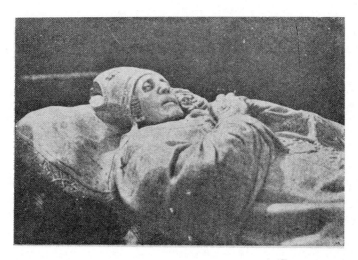

A. Berruguete

trata el horror. Todo el mundo reconoce en estas producciones de Morales una cierta dulzonería, afeable desde luego, pero nadie señala que esa técnica dulzona suya es precisamente la expresión de la amabilidad voluntaria con que el pintor abordaba el tema.

Se diría, en efecto, que el pintor se recreaba en la muerte y acariciaba con los pinceles más impalpables los tendones rígidos, las fosas nasales en tensión, los ojos en ocaso nebuloso, los labios entreabiertos y de una frialdad verde sobrerrealista. En todos estos rasgos terroríficos deposita Morales su íntima amabilidad y gracias a ella pudo captarse la devoción de los temperamentos asustadizos.

Es curioso que sea uno solo el tema que trata con felicidad, es decir, con fuerza a la vez que dulzura, ya que la dulzura es su característica.

Si de Morales todo el mundo recuerda estas imágenes, pocos recordarán la obra en que Berruguete aborda el tema de la muerte con verdadero poderío. Se recuerdan fácilmente sus apóstoles, maravillosas tallas estofadas del museo de Valladolid, pero no tanto la imagen yacente del Cardenal Tavera, en Toledo.*

Berruguete es el más lírico de nuestros escultores. La madera canta siempre en sus manos. Canta o plañe, y gime arrebatadamente con tonos de profeta hebreo. Para sus lamentaciones y gritos dolorosos se ayuda con los brillos del oro en los ropajes que recorren vertiginosamente la figura en espiral o líneas quebradas verticalmente, mejor diríamos ascencionalmente. Berruguete, como Miguel Angel y el Greco, fué apasionado del Laocoonte, lo cual quiere decir enamorado del grito desgarrador, de la postura tirante y violenta, de los miembros encadenados por serpientes. Enamorado de la tragedia. Muchas de las figuras de Berruguete podrían haber sido inspiradas por las madres clamantes, los ancianos desesperados y los muchachos que han soportado tormentos en la dolorida España de hoy.

Pero no es este Berruguete el Berruguete de la muerte. El de la muerte reside en la cara del Cardenal Tavera. En esta cara donde ya no cabía el tono enfático de los salmos ni el brillo aurífero de las tallas, en esta cara de mármol blanco y de alma en reposo fué donde Berruguete dió su lección de muerte, para lo cual tuvo que sentirla dentro de sí como todo verdadero artista. Y así, con la muerte dentro, fué como pudo esculpir aquellas órbitas, verdaderos senos de muerte, y aquella boca cuyo suave rictus define como pocas el silencio definitivo.

También en esta obra como en las Dolorosas de Morales hay una delectación en la muerte. A muchos podrá parecerles exagerada esta expresión, pero entendiendo que en el acto de apoderarse de una cosa hay delectación, y por consiguiente en el acto de apoderarse de la muerte. Ir sacándola del mármol o ir imprimiéndola en el mármol es un acto de triunfo y de satisfacción.

Hay algo, sin embargo, que separa las interpretaciones de ambos artistas: Berruguete no subraya el patetismo. Le basta con dar lo tremendo de la muerte sin muecas ni desajustes. Y precisamente en esto podemos notar la evolución que sufre el concepto "Muerte" a lo largo del siglo XVI, en las obras plásticas. El Divino Morales usa el lenguaje primario todavía, un lenguaje para analfabetos, abultado, exagerado,

superacentuado. Su concepto de Muerte concentra los de agonía, estertor y putrefacción. Su Muerte es horripilante. Mientras que la de Berruguete es una muerte para gente que sabe leer, para gente que no necesita *Cicerone* o subrayador.

Veamos cómo termina esta evolución el tercero de los artistas propuestos. Contra lo que era de esperar, el Greco trata bastante poco el tema de la muerte. Caras difuntas no tiene más que la del Cristo en la *Piedad* * de la condesa de la Béraudière (París), otras dos en las *Pie-*

dades de la Sociedad Hispánica de Nueva York y Museo de Pennsylvania respectivamente y en el *Entierro del Conde de Orgaz* (Santo Tomé, Toledo), ya que sus Cristos en la Cruz no aparecen muertos, salvo en algún ejemplar de autenticidad dudosa. Pero hay un tema muy querido del Greco, y sin duda alguna de tradición griega, que roza el tema de la muerte, a saber: La *Despedida de la Madre y del Hijo* a la hora del sacrificio.

Greco

Esta escena, de gran interés para nosotros, la presenta sirviéndose únicamente de los bustos de las dos figuras y toda la elocuencia del tema corre a cargo de las manos. (Por cierto, las manos izquierdas son las que se estrechan o tocan ligeramente, y esto hemos de tenerlo en cuenta al hablar de la composición en el Greco puesto que tal detalle no es otra cosa que obediencia a las necesidades de la composición; si le reservaba a las manos diestras la misión de secundar las palabras de la despedida, tenían que ser las otras las que establecían el contacto mudo.)

Pues bien en este delicado tema, no tratado por otro pintor que yo recuerde, tratado mucho en cambio por los escultores helénicos para decorar las estelas funerarias, no pone el Greco en los semblantes ex-

presión de dolor, o si lo pone es en el de María, y muy ligeramente. Otro dato que podríamos considerar helénico.

El patetismo en las caras no es cosa que interese al Greco. Fijándonos en el tema de la *Piedad*, que es el más a propósito para descubrir su intención, vemos que en las dos Piedades ya citadas, existentes en los Estados Unidos y obedientes a un mismo esquema, el semblante de Cristo presenta una serenidad absoluta. Como gran compositor que era, deja el patetismo al total de la composición, o sea, a las nubes tormentosas, a los montes desolados y a las actitudes de las figuras.

Un dato debemos tener presente y es que el tema éste lo trata en su primera época española o postrera veneciana, cuando todavía dibuja la forma de Cristo en plenitud, como cuerpo hermoso. No conozco ninguna *Piedad* de sus épocas posteriores. Y esto es de interés, porque si en la faz del Cristo en la *Piedad* de la Condesa de la Béraudière hay indudable emoción agónica (amplitud de las fosas nasales y boca que acusa la última aspiración) en el *Entierro del Conde de Orgaz*, que es otro tema mortuorio, ya no aparece, o mejor dicho está esquivado todo rasgo y gesto macabro. Esto es tanto más curioso si se piensa que el *Entierro del Conde de Orgaz* es, compositivamente, un *Santo Entierro* y que la *Piedad* de la Condesa antes citada, es otro *Santo Entierro*, así como la *Trinidad* del Museo del Prado es otra *Piedad*, puesto que Cristo está difunto en brazos del Padre. Cuerpo el suyo, por cierto, también de la primera época, robusto y hasta con actitudes italianas como la de la mano derecha, muy miguelangelesca.

Yo veo la evolución de la muerte a través del siglo XVI como una evolución completa que va desde la interpretación popular a la aristocrática. En un cuadro de Morales, que existía hace años en un museo salmantino, un *Descendimiento*, la figura de la Magdalena, su actitud de brazos y cabellos, clamantes y en desorden, era todavía la representación exacta de esas lloronas populares que se alquilaban para los entierros. La necesidad de exteriorizar los sentimientos aparatosamente, con actitudes, llantos y quejidos, es cosa popular que incluso invade la esfera burguesa y pervive en nuestras sociedades, por lo menos en las latinas o hispánicas. Berruguete, a pesar de expresarse siempre con desaforadas contorsiones o movimientos "laocoontinos", hemos visto que se expresa ya con más sobriedad en los temas funerarios. Y el Greco, en fin, lo trata con la sobriedad de un caballero.

En esta evolución puede verse, además, que el artista se va libertando de la esclavitud que le impone el tema para entregarse de lleno a otra esclavitud más propia, la del arte mismo, la de la composición. Morales era esclavo del tema, Greco fué esclavo de la composición. Por esto el primero llegó a las masas y el segundo no ha llegado sino a la aristocracia del pensamiento, y esto a principios del siglo xx. Y es que el Greco no fué ni será nunca popular, precisamente porque su arte es, por encima de todo, arte y, el arte popular es, ante todo, tema. Tema a base de sentimentalismo, costumbrismo, etc. Cuando el Greco pinta la despedida de la Madre y el Hijo, lo que más le importa son las manos, es decir, su colocación, su expresividad y su luz. Cuando pinta la *Piedad* o el *Entierro del Conde de Orgaz*, lo que le importa es la composición o sea el equilibrio, la distribución de masas y luces y los valores de color. Tanto es así, que, poco a poco, a través de su carrera va abandonando esos detalles no pictóricos, sino dibujísticos, de su primer tiempo, como, por ejemplo, un torso o unos brazos en plenitud anatómica, y se entrega de lleno a la forma sintética y expresiva sometida a un ritmo de conjunto que siempre es un ritmo de colores y de luces. La luz fué una preocupación primordial del Greco. No la luz de los impresionistas, luz diurna y sabia, en cuanto que se apoya en los adelantos de la física moderna, sino luz sencilla del candil. Ahí están esos cuadros suyos en que unos chicos sonríen alrededor de una vela encendida. Este es un ejemplo que yo llamaría popular, porque lo comprende todo el mundo, pero en los demás cuadros hay los mismos juegos de luz de candil, como si el autor, para pintarlos se hubiera valido de un truco tan sencillo como éste: iluminar con esa luz vacilante las piezas talladas o los modelos escogidos. Cosa, por otra parte, nada inverosímil, si se recuerda que este pintor fué escultor.

De lo popular a lo aristocrático, del tema a la construcción o, como diríamos también, del ornato al arte por el arte es, pues, la marcha evolutiva del concepto "Muerte" en las artes plásticas de nuestro siglo xvi, mirada en sus hombres más ejemplares.

Creo fructífero —ya que la Historia de nuestras artes está bastante trabajada— el ir viendo las obras a la luz de un concepto que se elige libremente, como este de la Muerte. Sigamos con los siglos xvii y xviii.

Tratamiento de la muerte en el siglo xvii

Prosiguiendo el tema de la Muerte, intento resumir cómo fué tratado durante el siglo xvii también por tres grandes artistas españoles, los cuales van a ser Gregorio Hernández, como escultor, y Zurbarán y Valdés Leal como pintores.

Aunque Gregorio Hernández corresponde por la primera mitad de su vida al siglo xvi, pues murió de setenta años en 1636, nos interesa porque en él se continúa la línea popular que acusamos en el Divino Morales.

Es curioso ver cómo se aferró parte del estilo gótico al gusto popular. Aquella lucha de lo gótico y lo renacentista que vimos en Morales,

Gregorio Hernández

o sea la rigidez y angulosidad por un lado y la morbidez por otro, se da igualmente en Gregorio Hernández.* Y este escultor castellano fué y sigue siendo tan favorecido por la piedad de los fieles más simples como el pintor extremeño.

Gregorio Hernández conoce ya el valor de la curva, pero no puede prescindir todavía de los ángulos. Por esto encontramos esos admirables cuerpos difuntos de Cristo, los más blandos que ha podido tallar la gubia de un imaginero, descansando sobre arrugas y pliegues llenos de aristas y triángulos en franca oposición, molesta inclusive para la vista.

También, como en Morales, se concentran la Muerte y su reflejo en los rostros de Cristo y de la Virgen. También en este caso el drama se refleja en una *Piedad*. Recuérdese la de Valladolid, mal compuesta, nada recogida como estaba la de Morales, ni concentrado el drama en los rostros. La Virgen mira al cielo en actitud clamante, mientras que la cabeza de Cristo difunto mira hacia abajo y su cuerpo en vez de cons-

tituir un bloque se derrama materialmente hacia uno de los lados. Ambas caras son expresivas, sobre todo la de la Virgen aunque con expresión un poco convencional. No es esta obra donde mejor se puede estudiar el concepto que de la muerte tenía Gregorio, sino en sus Cristos yacentes, tanto en el del Pardo como en el de la Iglesia del Buen Suceso en Madrid. Su concepto no es tan trágico como el de. Morales. Pone en

los semblantes los terribles rasgos de la muerte, sin esquivar nada de la verdad, los ojos traspuestos y la boca sin aliento, pero este horror se atenúa por la grandiosidad y hermosura de los rasgos faciales y la exactitud y plenitud maravillosa del desnudo. Es una muerte bella la que concibe Hernández. La cabeza de Cristo yacente más trágica y más para el efecto público es la del Convento de la Encarnación. El éxito de este escultor estuvo precisamente en es-

Zurbarán

tas imágenes de Cristo muerto, como el éxito de Morales se debió a sus imágenes de la Piedad. De todos modos, aunque algo retrasado, Hernández empareja con los artistas que van teniendo de la muerte un concepto más amable que los góticos.

En realidad, el siglo XVII nos va a enseñar muy poco de nuevo sobre el tema, porque si Zurbarán pinta la *Muerte de San Buenaventura,** vemos que en ese maravilloso cuadro coexisten la serenidad y el naturalismo que pusieron el Greco, en su *Entierro del Conde de Orgaz,* y Berruguete, en su *Cardenal Tavera.* Claro que con algo más de llaneza o

falta de estiramiento en la agrupación de los personajes que rodean al muerto. Diríamos que con más soplo popular. Justo lo más interesante de este cuadro es el ambiente activo de figuras que discuten detalles del entierro, forma de llevarlo, sorpresa de la muerte, anonadamiento y oración concentrada. Todo lo que ocurre alrededor de un difunto en los días corrientes, queda concentrado en este lienzo. En él figuran incluso los que asisten impávidos o indiferentes. Aquí sí hay una lección muy siglo XVII. Es el siglo en que lo profano y paladino triunfa sobre lo estirado y religioso con el mayor maestro de la profanidad en España, Velázquez. Sin remontarnos a la representación gótica de la muerte de un Santo, quedándonos con la representación ya analizada del *Conde de Orgaz,* veremos el tajo que la separa de ésta de Zurbarán. Zurbarán no necesita de símbolos celestiales que indiquen el tránsito o paso de un alma de la tierra al cielo. Para significar la santidad del muerto le basta con congregar en torno suyo a seres que representan todas las jerarquías sociales, las cuales se sienten afectadas por su muerte. En torno al lecho mortuorio están los hermanos en religión, pero también las grandes dignidades eclesiásticas y civiles, el Pontífice y el Rey, el golilla, los doctores, los licenciados y los estudiantes.

En la famosa obra del Greco hay aristocracia, como ya dije, pues no se insiste mucho sobre lo espantoso de la muerte, y además la escena guarda una dignidad hierática, predominantemente religiosa. En la de Zurbarán no hay aristocracia, ni estiramiento. Todo está envuelto y traspasado del color y movimiento popular. Hay una naturalidad y falta de ceremonia como sólo se encuentran en la vida corriente. En la obra del Greco hay un primer actor y una sola acción en perspectiva: la de la subida al cielo. En ésta de Zurbarán hay muchos actores y muchas acciones. El único no actuante es el primer actor: el muerto. De modo que la acción ha pasado al coro. En aquella del Greco estamos viendo hasta la salida y a la vez entrada por donde ha de subir el difunto. En la de Zurbarán, las actitudes del coro no hacen otra cosa que indicar el fallecimiento, que es como quien dice el derrumbamiento o caída fatal de un hombre. Esto es la muerte según la nueva intuición de los pintores del siglo XVII y aun a pesar de ellos.

Como novedad de concepto, como interpretación de una escena de entierro y como tratamiento de la muerte en suma, este cuadro de

Zurbarán es el de mayor trascendencia. Es el más representativo de todo el siglo.

Y, sin embargo, quien goza de fama por los asuntos fúnebres es Valdés Leal. Tanto, que no se le conoce por otros temas.

Al contacto del concepto que vamos analizando creo que se destacará bien si el tratamiento de la muerte por Valdés es una cosa honda, que reporta alguna novedad o bien obedece a ideas vulgares y de acarreo.

Solamente en una exposición de obras suyas celebrada en Córdoba el año 1916 aparecieron 18 cabezas cortadas, unas en bandejas y otras sobre telas o sencillamente sobre el campo. El número de ellas hace pensar en dos cosas: en que debió de preocuparle el estudio de la faz muerta, y en que probablemente halló en este tema un encanto especial. Si se analizan estas cabezas de mártires, lo primero que se

Valdés Leal

nota es que no todas acusan síntomas de violencia a pesar del martirio. Así en las de Santa Justa y Santa Úrsula hay expresión serena de sueño tranquilo. Y en ninguna hay esa expresión fuerte de la famosa cabeza cortada que hizo el escultor Villabrille. Valdés Leal es en sus obras uno de los pintores nuestros más líricos, quiero decir de más fantasía a la vez que de más incorrección. Parece pintar como poseído, y sobre todo en los momentos en que está poseído. Es de una paleta jugosa, a veces más interesante que la de Murillo y en cualquier detalle de sus cuadros se acusa su personalidad inquieta, colorista y rebelde.

Entre la serie de decapitados hay una cabeza de *San Pablo** sumamente impresionante. Está como hincada en el terruño, como siendo ella misma un monte. La cabeza es de tamaño monumental. Para conseguir su grandeza se sirve el pintor de algunos arbolitos y detalles cam-

pestres. El puño de la espada martirizante yace en el suelo y la hoja se pierde entre las barbas del mártir. Algo de símbolo hay en esta visión del apóstol. El haberlo concebido como forma de la naturaleza, como gran mole de tierra, como montaña es ya bastante elocuente, pero de la tierra en que está hincada la cabeza brotan tres surtidores. Y con esto ya no queda lugar a duda de que Valdés Leal vió a San Pablo o mejor dicho a su martirio como un fenómeno de trascendencia social. El tema es poético y está concebido con grandeza, pero pertenece al mundo simbólico. Es el mismo caso de sus famosos cuadros del Hospital de la Caridad en Sevilla. Estos cuadros están hechos sobre lemas latinos, *Finis gloriae mundi, In ictu oculi,* es decir, son ilustraciones a lemas religiosos, fin de las glorias del mundo.

En ambos cuadros se acumulan todos los detalles que la literatura y la pintura medieval han reunido siempre alrededor de la muerte y para simbolizar la vanidad de las glorias mundanas, pero por ninguno de ellos se puede averiguar el sentimiento íntimo del pintor ante un caso de muerte. En las 18 cabezas de que hablé antes, si sustraemos la sangre o los cuchillos, podemos creer que son meros estudios de cabezas y ninguno de ellos acusa un fino estudio psicológico. Ellas me confirman lo que ya me declaraban todas las obras de su mano: gran mano de pintor, fuerza lírica y arrebato en el dibujo y en el color, pero poca profundidad de alma. Si al público impresionan estas obras, no es porque tengan más verismo ni exactitud en el tratamiento de la muerte, sino por lo que tienen de tragedia (cabezas decapitadas) o de asco (el esqueleto, la calavera, la gusanera y los mil objetos en desorden, envueltos en negruras de caverna).

Siglo xviii

Este siglo xviii, tan fino y rizado, tiene su lado truculento. En España no lo representa nadie mejor que nuestro Goya.

Goya tuvo ojos para las facetas más diversas de la vida. Todo cupo en su gran horno espiritual. La magia negra, la superstición, los horrores de la guerra, las pintorescas diversiones populares, las evocaciones históricas, los retratos distinguidos, el mundo infantil, el mitológico, el sagrado, el de la aristocracia, el de la plebe. ¿Había de faltar en su obra gigantesca el mundo de la Muerte?

No podía faltar. Pero no sólo no podía faltar; esto es poco decir. El mundo de la Muerte necesitaba de un espíritu resuelto como el de Goya para fijar en las telas o en los papeles las muchas clases de muerte que hay. Los pintores anteriores a Goya habían comprendido la muerte del justo, la del Santo, la del mártir. Pero desconocieron todas las demás. Las muertes fuera de la religión, la del bandido, la del soldado, la del criminal, la del asaltado, la del impenitente, la del demoníaco, la del terror y hasta la muerte mitológica.

Principiemos por ésta, por la Muerte como idea: Saturno devora a uno de sus hijos,* o dicho de otro modo, *el Tiempo* nos engulle.

Nada más feroz; ninguna idea se hizo plástica con más ferocidad y veracidad. No conozco plasmación equivalente. ¡Qué lejos están los de Grecia o del Renacimiento! Si de Goya no quedase más que esta imagen de la Muerte devoradora, del Tiempo hecho Muerte para comernos, bastaría para conocerle en cuanto poder imaginativo y desenfado para ejecutar.

Goya

La garra de Goya prende con igual fuerza en lo metafísico que en lo extremadamente concreto y material. Ahí tenemos la *Muerte del Ahorcado*,* repartida en la cara tumefacta, los dedos contraídos y todos los detalles del dibujo. Y la Muerte de los Fusilados,* repartida en la luz del cielo, en la boca de los fusiles, en las afianzadas piernas de los sol-

Goya

dados, en las manchas oscuras del suelo y de las caras, en las ropas hechas girones del ajusticiado y en su cabeza colgante.

Ahí está la *Mujer asaltada en una cueva por un bandido.** La muerte a punto de hincarse con el puñal, a punto de penetrar en el cuello con la facilidad que la luz entre las rocas.

Goya sabe repartir la muerte en todos los elementos, pero sin que se disgregue su fuerza. En *San Francisco de Borja asistiendo a un moribundo impenitente** se ve en la mano crispada del santo y en las ropas de esa cama descompuesta por la lucha.

Por todos estos ejemplos y por la serie de *Los Desastres* vemos que a Goya le interesó más la muerte errabunda, inesperada, solapada, violenta y difusa, que la muerte esperada o prevista. Le impresionaba la muerte que cae como alud sobre las multitudes.

En Goya es donde vemos la diferencia que separa a la pintura antigua de la moderna, porque el pintor alcanza libertad para su espíritu. Goya es liberalismo plástico y enciclopedia plástica.

Siglo xix

Se diría que el patetismo de Goya agotó los nervios de los artistas que le siguieron durante más de media centuria. Las artes se relajan o debilitan. Se aburguesan. El aburguesamiento natural de aquel siglo acabó con dos manifestaciones de la Muerte: el retrato funerario, que la egolatría de las familias linajudas cultivó durante seis siglos largos, y la pintura religiosa.

Pero la Muerte se asoma del modo que sea; no se conforma con el ostracismo. Reclama su parte incluso en las obras que el hombre considera inmortales. Parece que tiene sed de inmortalidad y profunda egolatría ella misma. Por esto, en cuanto se perdió un poco el recuerdo de Goya, se cuela materialmente, de un modo vergonzante, en las obras de unos hombres que habían perdido todo trato con ella, que no sabían mirarla cara a cara, ni hablarle como es debido. Se cuela en los cuadros de historia, en esa pintura que todavía, a pesar de toda nuestra buena voluntad, es reprobada y escarnecida por su inmensa vacuidad.

Las reprobaciones y los anatemas no han sido concretados por nadie, que yo sepa. No se señala siquiera el punto más grave de su inflazón o hinchazón lusitana: la elección de temas. Fijémonos bien: *Testamento*

de Isabel la Católica, la *Muerte de Cleopatra*,* la *Muerte de Lucano*, los *Funerales de Don Alvaro de Luna*, la *Muerte de Desdémona*, *Juana la Loca ante los restos de Felipe el Hermoso*, el *Fusilamiento de Torrijos*. Salvo esta última evocación, que corresponde a un acto no lejano, y sentido por los españoles por tratarse de un héroe popular, todas las demás se dedican a grandes figurones históricos, en cuyas muertes no interesaba a los pintores otra cosa que la escenografía.

Rosales

A todos ellos les interesaba más el teatro que el terrible tránsito del hombre a lo desconocido. Si les hubiera interesado la muerte de verdad no hubieran tenido que ir a buscarla tan lejos. La muerte de un animal doméstico mismo puede ser motivo plástico de auténtica fuerza dramática.

Estos pintores vanidosos de fines del xix, españoles y extranjeros, coinciden en otra banalidad, en las dimensiones descomunales de sus lienzos. Con lo cual pretendían decir que eran capaces de vencer las mayores dificultades. Claro está que para llenar aquellas telas tenían que recurrir a suntuosos mobiliarios, ampulosa indumentaria, abundancia de personajes y actitudes descompasadas.

El pretendido verismo de todos ellos les impedía resolver sus complicadas composiciones con el método de los venecianos, por ejemplo, o de Rubens, llenadores de grandes superficies. Por esto fueron muy pocos los que consiguieron dar unidad colora o entonación sabrosa a sus cuadros. Por lo general sirvieron al público una desabrida ensalada, cuando no un platazo agrio e indigesto. En Gisbert mismo, en su *Fusilamiento de Torrijos*, se palpa la incapacidad de unir todos los elementos. Se nota que la luz del cuadro es la de su taller, no la de la playa malagueña, donde acontece el hecho. Nadie estaba capacitado entonces todavía para pintar la luz plena del día, esto es verdad; el día nace en España con nuestro Sorolla —impresionista sin delicadeza—, pero ¿por qué pudieron resolver conflictos semejantes de luz diurna y verismo trágico los pintores antiguos, incluyendo a los primitivos? Puede pensarse que Gisbert opacó voluntariamente la luz de Málaga para darle más dramatismo a la escena, pero contra esto va lo que acabo de decir, la vibración lumínica estaba por conquistar, y, además, es mucho más trágico morir en medio de una naturaleza que brilla y canta, que en una suave tiniebla.

En otra cosa coinciden estos pintores además, y precisamente en algo muy importante para nuestro tema: en que trasladan la Muerte a los figurantes o comparsas, mejor dicho, a la escena toda. Esta traslación no es cosa nueva; está en el *Entierro del Conde de Orgaz*, del Greco, y en la *Muerte de San Buenaventura*, de Zurbarán. Pero en estos, la Muerte sigue reconcentrada, no desparramada. En estos no hay ópera, que es lo ridículo y falso de aquéllos. Podemos decir que fueron víctimas de las panoplias, arcones, bargueños, braseros, lámparas, sillones conopiales, tapices persas, porcelanas chinas, reclinatorios góticos, armaduras y demás chirimbolos de anticuario que abarrotaban sus estudios.

Siglo xx: El intérprete mexicano de la muerte

Después de un desfile de obras tan aparatosas, tan sobradas de teatralidad, surge en el mundo de la pintura un espíritu concentrado, severo y rígido: José Clemente Orozco. Lo de *clemente* no es más que ironía del destino, si nos atenemos a sus creaciones.

Orozco hubo de nacer en un país cambiado hace cuatro siglos por la organización de los conquistadores, pero en una época en que co-

mienza a valorarse la civilización autóctona, olvidada durante el período colonial. Nace cuando México quiere encontrarse a sí mismo, sin omitir *sacrificios*. Nace en medio del frenesí revolucionario que todo lo rodea y tiñe de *muerte*.

Sacrificios y muerte son dos palabras que evocan el pasado de México, presente de un modo neto en sus pirámides. Orozco pudo muy bien relacionar el período precortesiano con el revolucionario y sacar la terrible consecuencia de que La Muerte nos ronda en todo momento, rija la civilización que rija. Que el sacrificio humano se perpetúa y parece inevitable. Que si la muerte nos ronda, algo y alguien nos empujan despiadadamente a ella. El resultado es que Orozco se sume en la negrura de la vida, que es la muerte, que son los sacrificios, que son las horripilantes escenas de las guerras y luchas intestinas.

Orozco

Basta con examinar unas cuantas litografías y unas cuantas pinturas suyas para comprender que en su mundo interior —acaso por extremada sensibilidad—, no han penetrado del mundo exterior sino aquellas cosas hirientes, sombrías y trágicas.

Siempre me sorprendió aquella litografía donde aparecen dos manos en actitud de recoger no agua de lluvia o de la fuente, sino negrura, sombra.* Goya, coleccionador de negrura también, no llegó a este concreto pensamiento. Goya, como algunos maestros del XVII, insistió en que la luz sale de la sombra. Pero lo que nos dice el mexicano es: hay que aprisionar la sombra entre las luces; con las manos blancas hay que recoger la negrura.

La experiencia misma se repite en otra de sus litografías. En ella son los sombreros blancos, una silueta blanca y una tapia los encarga-

Orozco

dos de aprisionar ese misterio de la sombra. Estampa, por lo demás, de un macabro patetismo.*

Orozco dibujó como Goya los horrores de la guerra, pero con su furia singular o personal, y la presencia de la Muerte es constante en sus obras. Esta presencia se acusa de muchos modos y sería costosísimo reproducirlos en estas páginas. Mencionaré aquel cuadro de la Colección Alma Reed, titulado *Muerto*, donde éste, cubierto por un sudario, aparece sobre una tabla rodeado de cuatro velas y diez figuras negras de lloronas. Mencionaré otro de la misma Colección titulado *Guerra*, en que aparecen cuatro mujeres de espaldas, ante un cadáver que apenas se ve y un fondo de casa quemada. Mencionaré sus Cementerios desolados y ese tema tan amado por el pintor en que aparecen núcleos

de soldados, seguidos por sus mujeres (las "soldaderas") caminando de espaldas, a hundirse en la negrura de la Muerte.

Pero no resistiré a la tentación de reproducir la escena *De Requiem.** Para ejecutar esto se tiene que sentir la Muerte con todas las fibras del cuerpo. Hay aquí una suma de observaciones dolorosas y de sentimiento trágico de la vida que sólo Unamuno comentaría plena-

Orozco

mente. Orozco sabe penetrar en lo negro, tiene la fuerza de los grandes para hundirse en la Muerte.

Los medios de que se vale el pintor para conseguir los efectos patéticos, horripilantes y hasta crueles son los más sencillos: como protagonistas, la negrura, y, luego las grandes masas vueltas de espaldas y las contorsiones delirantes o las posturas petrificadas.

Orozco es de una sobriedad de color temeraria. Blanco, negro, grises y rojos. Colores trágicos, de muerte.

Resumen

Después de este somero repaso cronológico hace falta una recapitulación.

Mi objetivo ha consistido en apuntar, señalar no más, la curva que

presenta la sensibilidad humana a través de cinco siglos en relación con el tema de la muerte.

Vistos ellos a buena altura aparecen de este modo: el siglo xv se enfrenta con la muerte de una manera no sólo serena, sino distinguida, depurada, libre de los aspectos tétricos o desagradables que ella tiene evidentemente. Junto al *Doncel de Sigüenza*, que representa a dicho siglo, podría citarse un *Calvario* gótico que hay en el exterior de San Juan de los Reyes en Toledo. En este *Calvario* aparecen las figuras de María y de Juan, pero no aparece Jesús en la Cruz, sino un pelícano clavándose el pico en las entrañas. A tal extremo de refinamiento llegó el hombre gótico.

Durante el siglo siguiente nos ofrecen representaciones ejemplares Morales, Berruguete y el Greco, según los cuales la curva se yergue partiendo de lo popular y terminando en lo aristocrático.

Durante el siglo xvii, se ofrece como paradigma la *Muerte de San Buenaventura*, de Zurbarán, la cual está tan lejos de Morales como del Greco por esa concepción naturalista fundamental y concentrada que distingue a lo barroco. Ante tal cuadro no cabe pensar en lo aristocrático ni en lo popular, pero sí en una agudización extrema del sentimiento precisamente por la llaneza con que se aborda el tema. Esta llaneza podría considerarse como un signo popular, pero yo creo que a ella se llega también por el camino del estudio y el esfuerzo inteligente. En Zurbarán la muerte del héroe se refleja en el conjunto más que en la cara del muerto y ésta es una nota que va a perdurar, con sus alzas y bajas, hasta el arte de nuestros días.

Durante el siglo xviii es Goya quien resume todas las maneras de abordar el tema. Su mano todopoderosa y la amplitud de espíritu que le ofreció aquel siglo, le permitieron fijar los efectos de la muerte en los detalles y en los conjuntos con una virulencia nunca vista anteriormente.

Durante el siglo xix, la sensibilidad, o la curva que nos interesa, se afloja y decae. La muerte se hace teatral, pierde su intimidad y durante el siglo xx vuelve a subir gracias a espíritus tan fuertes como el del mexicano José Clemente Orozco, el cual se halla en la línea de Goya.

PUDOR DE LA PINTURA ESPAÑOLA Y LA MEXICANA

La Venus del espejo, la única Venus pintada por un español hasta el siglo xvii, hace pensar en la sensualidad española. ¿Es mucha? ¿Es poca? ¿Se vió subyugada, oprimida, aherrojada por la castidad eclesiástica? ¿Es pudoroso el hombre hispano?

Las viejas culturas de México y de España ofrecen representaciones eróticas que hablan de una sensualidad despierta. Baste aludir al culto fálico manifiesto en las figurillas fenicias, griegas, romanas, o evocar la escena en que Xochipilli aparece manipulando con dos diosas del amor.* No vale insistir en esto, aunque convenía recordarlo para ceñir el tema. El hombre ibérico, que convivió con los griegos, los romanos, los fenicios o los árabes no sabemos cómo sería en el fondo, si pudoroso o francamente sensual. Pero el hombre ibérico, convertido al catolicismo, presenta un recato en lo erótico sumamente notable. Sobre todo en la

pintura y la escultura. Comparémosle con el hombre italiano, que también fué católico, que nació y vivió junto a la Piedra de la Iglesia, San Pedro, y que desde el siglo xv avanza en el seno de la Religión enarbolando y clavando su erotismo en las sagradas paredes. Mientras el hombre italiano pintaba conciertos campestres, Venus y Apolos desnudos, el hombre español no quería o no se atrevía a tocar tales temas. Visto desde hoy parece un pobre cuitado que mira con envidia la fáustica vitalidad de Italia, o un desdeñoso hidalgo que no se digna poner la mirada sino en las altas cosas del espíritu. Confieso que unas veces me parece lo uno y otras lo otro. Es posible que la verdad esté en la fusión de ambos fenómenos, pacatería y desdén, resentimiento y misticismo.

Pero vayamos despacio. Es preciso ver si la sensualidad late en las obras religiosas del español.

Es interesante comprobar que el desnudo de Cristo difunto o de Cristo resurrecto fué admitido en las iglesias desde que hubo pintura. Ello nos conduce a pensar que el desnudo del hombre es más puro, menos incitante o tentador. Recuérdese, por añadidura, que los Cristos a la columna, en magníficas tallas, esto es, de bulto y tamaños naturales, no faltaron en ninguna parroquia o catedral.

Esto es un fenómeno que puede comprobar cualquiera todavía. Pero como cada vez me resisto más a recoger ciertas tentadoras conclusiones que salen al paso, tan bonitas y brillantes como livianas y tendenciosas, prefiero contemplar con reposo.

Nadie puede olvidar que un desnudo puede pintarse o esculpirse en casto o en obsceno. Las imágenes arcaicas de nuestros primeros Padres, Adán y Eva, miniadas por los monges medievales, son absolutamente castas a pesar de su desnudez. Y los desnudos de Picasso, viniendo a nuestros días, están exentos de intención turbadora. Son limpios. Esto lo ve o lo sabe cualquier persona familiarizada con las bellas artes. En cambio, *La Maja Desnuda*, de Goya, tiene un sentido tan carnal que casi trasciende a burdel.

Velázquez

Entre ambos extremos —desnudo caligráfico y desnudo goyesco—, está el desnudo barroco, resumen del naturalismo. La simulación acuciosa del natural, con pelos y señales, con volumen y colores locales bien representados, fué lo que nos condujo a ese arte que encalabrina los nervios y despierta los apetitos carnales.

Ya *La Venus* de Velázquez,* como barroca que es, a pesar de su

aparente clasicismo, es una mujer apetitosa, apeteci-ble, con *sex-appeal.* Un paso más y estamos en Goya. Pero con los peligros consiguientes, sobre todo con el de pintar una ramera, que fué lo que le ocurrió al aragonés, aun teniendo por modelo damas de alcurnia, si esto es verdad.

Con estas observaciones en la memoria, sabiendo que el pintor tiene en su mano el detenerse un poco más acá de cierto límite, pasado el cual se cae en lo revulsivo —meta del

Greco

surrealismo— podríamos pensar que el arte español religioso admitió los desnudos masculinos porque la sensualidad reflejada en ellos fué moderada, no acentuada. No llegó nunca a la sensualidad de un Giorgione o de un Tiziano.

Un examen prolijo y detenido del arte español en este sentido sería demasiado fatigoso.

Creo que basta con dos casos que el lector puede evocar fácilmente; más aún si se le ayuda con un par de imágenes. El caso del Greco y el caso del escultor castellano Gregorio Hernández.

La sensualidad del Greco se podría examinar cumplidamente si se hubiese conservado aquel desnudo de la Magdalena que pintó para la iglesia parroquial de Titulcia, lugarejo de sabor romano que hay cerca

de Madrid. Pero quedan muchas pruebas en otros desnudos suyos, aunque de varones o de naturalezas indefinidas, como son los ángeles. Podemos evocar los desnudos de su *Apocalipsis** o los de su *Laocoonte,** o los de tantas piernas angélicas que vuelan por sus cuadros religiosos.

Nadie podrá negar que el Greco sentía con deleite la carne. La sentía con los ojos y con las manos, por su doble calidad de pintor y de escultor, pero estoy seguro de que la sensualidad implícita en sus desnudos no llega al gran público, sino a los buenos catadores. Es manjar

para expertos, no para inocentes o nuevos ricos. Es una sensualidad alquitarada, como todo lo de el Greco, se trate del dibujo, del color, de la composición o de los rasgos faciales. No creo en modo alguno que el sensualismo suyo soliviante a los devotos, como tampoco creo que su pietismo los haya extasiado o conducido al arrobo místico. Su misticismo fué descubierto en el siglo xx, y todavía no lo ven sino los místicos de verdad, los poetas o catadores de esencias. Podemos decir que sus desnudos no producen más alteración que aquella famosa *gamba* del cuadro sevillano, o que las almas del purgatorio, Cristo y Angeles que campean en las paredes eclesiásticas españolas.

Greco

El caso del escultor Gregorio Hernández, presenta más dificultades. Este castellano del xvi esculpió unos desnudos de Cristo yacente, para los Santos Entierros de Semana Santa, que sorprenden e impresionan por su verismo y hermosura. Yo no encuentro nada más fiel, de forma y de color —son maderas pintadas o encarnadas hábilmente—. Delante de estos cuerpos, tan cercanos a la carne humana, que engañan, sospecha uno que las almas devotas deberían sentir un repeluzno o estremecimiento sensual, porque es carne que respira sensualidad. ¿Cómo explicarse entonces que la iglesia los acepte y los muestre?

Para mí, porque hay en este fenómeno un elemento que sobresale y se sobrepone: la hermosura. Cuando la hermosura alcanza su plenitud es siempre casta. La hermosura con detalles individualistas, o sea, con lunares o leves defectos, es la que despierta los sentidos, la que pincha en la carne.

Los Cristos de Gregorio Hernández, y lo mismo el Cristo de Ve-

lázquez, alcanzan aquel grado de hermosura que paraliza en vez de inquietar, porque en ellos se ha buscado y conseguido lo que tradicionalmente se llama "belleza ideal". Es decir, que los autores aun siendo barrocos y naturalistas, han superado su naturalismo volviendo al clásico modo de interpretar. Donde mejor se ve esto es en la comparación de la *Venus* de Velázquez y de su *Cristo crucificado.** Aquella, como dije, es apetitosa, es fruta deseable, es un desnudo peculiar, hermoso, pero visto y copiado sin pretensiones de marcar un canon de belleza; el *Cristo* en cambio, es un cuerpo vis-

Velázquez

to, pero sobre todo un cuerpo estudiado. Estudiado para que serene el ánimo con su enorme simplicidad hermosa y nos aleje de la carne hacia la contemplación de la muerte serena. Con gran tacto, como siempre, se inclina el autor en aquel caso primero hacia lo barroco y, en el segundo hacia lo clásico.

En algún lugar perdido ya para siempre, esbocé la trayectoria de la *Venus* de Velázquez. Enseñé las principales Venus creadas por los

venecianos —Giorgione,* Palma el Viejo, Tiziano*— para sacar la conclusión de que Velázquez, más pudoroso que todos ellos, no se atrevió a presentarla de frente. Por pudor la pintó de espaldas, lo cual fué un

invento, un descubrimiento en la historia de las posturas. De las posturas venusianas. La postura creada por Giorgione se puede seguir hasta Manet. Y hasta nuestros días.

Tenemos, pues, que en el arte español, el primer desnudo profano es de una Venus pudorosa, que vuelve sus espaldas, aun-

Giorgione

que sin darse cuenta de que los encantos de ellas son de igual categoría estética.

Si el pudor español en la pintura se ve claramente, mucho más claro se presenta en el arte colonial de México. Aquí no hay un solo desnudo profano, clásico ni barroco. Y estoy por decir que ni religioso, salvo los Cristos crucificados, los cuales llevan sus *purezas*.

Tiziano

En esto supera México la marca de lo pobre español. Por varias razones y circunstancias; la más importante, porque la pintura colonial mexicana estuvo inspirada siempre por los monjes, o por la Iglesia. Al principio fué monacal y luego popular. Entendiendo por popular no lo de hoy, sino lo de

siempre, esto es, lo ingenuo conjugado con lo pretencioso, lo falto de recursos escolares y rico en candorosas fantasías, lo que impresiona a una sensibilidad tierna que cifra la belleza en las florecitas, los detalles dorados y las caras almibaradas.

Pero los monjes se encontraban aquí en un medio por catequizar. Catequizar equivale a conquistar, es apoderarse de las almas. Y para apoderarse de éstas recurrían, entre otras cosas, a la pintura de los *hechos* cristianos, de la Historia Sagrada, como en la Edad Media. Aquellos monjes tenían que hacer aquí en el siglo XVI lo que sus hermanos habían hecho en Europa muchos siglos antes, y, además, con menos elementos, con menos cuadros y menos artistas y menos dinero. Tales deficiencias trataban de subsanarlas acudiendo a los grabados y estampas, que sueltas o en libros religiosos venían del otro mundo. Pero esto es siempre mortal para el arte. La estampa no ha resultado nunca buena nodriza. Y, en efecto, en cuanto desaparecieron los primeros maestros viene una especie de anemia. Debemos reconocer que los maestros venidos de España no eran grandes figuras allá, ni hubieran llegado a serlo. Si a esto se añade lo anteriormente dicho, no puede nadie extrañarse del amaneramiento, ni del copiarse unos a otros, ni de la decadencia.

Yo creo sinceramente que para dar con lo mexicano en la pintura colonial hay que dejar caer algunos tópicos. Ir, por ejemplo, en busca de las diferencias con lo europeo y no de las analogías. Esas pinturas abundantísimas en México que utilizan el oro además del aceite para las coronas, cetros y emblemas semejantes, recordando a los iconos bizantinos, aunque más ligeras, son algo completamente colonial y mexicano, mientras que no lo son las pinturas de los maestros venidos de Europa o de sus discípulos e imitadores.

Otro carácter de lo mexicano es que no acepta lo genuinamente barroco y, en cambio, se entrega de lleno al rococó. Por esto digo en páginas anteriores que la pintura colonial abandona al mendigo, pero sigue con los ángeles; porque el mendigo es objeto predilecto del pintor barroco, amante de lo áspero y rudo, de lo feo, por agotamiento o reacción contra el idealismo, la Belleza ideal, mientras que el ángel permite seguir cultivando la belleza. Como México no podía estar cansado de los movimientos artísticos europeos anteriores a la Conquista, y era imposible que empezara su nueva vida con los finales de la evolución eu-

ropea, inventó su primitivismo peculiar cuando ya no quedaban en el mundo restos de esa etapa.

Me he permitido esta digresión para señalar las circunstancias que rodearon a los pintores coloniales, pero con la idea de regresar al tema del pudor, que se me presenta mucho más acentuado aquí que en España.

Esto no debe extrañar a los mexicanos. Permítanme que les recuerde lo siguiente: al decir España, hablando de pintura, abarco todas

Memling

las fuentes de producción pictórica de la península —Cataluña, Valencia, Andalucía y Castilla—, pero, en realidad, hay grandes zonas e importantes ciudades que fueron tanto o más pudorosas que México frente a la pintura profana. ¿Quién concibe a un Toledo produciendo cuadros como la *Venus* de Velázquez?

La pregunta podría formularse con más exactitud todavía, diciendo: ¿Quién pudo encargar en España un cuadro semejante, sino un particular? Y la respuesta: Pero, un particular no basta para caracterizar a un país.

España, tan ostentosa y franca para la mayoría de las cosas, se retrae, se recata, huye medrosa de la imagen sensual. Y lo mismo México.

No nos extrañe, pues, que la Historia de la Pintura diga de la nuestra que se distingue por su severidad, su concentración religiosa y su violencia expresiva. A esta conclusión se llega siempre que se hace un examen comparativo con la de otros países. En seguida se averigua que en lo nuestro faltan ciertas notas, o están atenuadas. Los historiadores vieron que España no se recreaba en asuntos sonrientes, amenos o eróticos y sencillamente tiernos, como Italia, como la misma Flandes. En España no se concibe en pleno siglo xv un desnudo como el de la *Bethsabé* pintado por Memling* (Museo de Stuttgart). Ni Vírgenes animadas de fresca juventud, ni conciertos campestres, ni deliciosos paisajes. Faltan en lo nuestro las notas fáusticas del espíritu humano y, en cambio, abundan las notas dramáticas, o de un fuerte lirismo amargo, desgarrador o sombrío.

Esto es cierto, pero como apunté al principio, por debajo de la severidad, y hasta de la sequedad que imponía el ambiente español de la aristocracia y el clero, latía la sensualidad refrenada. Y se la puede descubrir acá y allá. Será una sensualidad distinta, pero existente. Hay sensualidad en el Greco, la hay en las Vírgenes y asuntos mitológicos de Ribera, en las Vírgenes de Murillo y en Goya. La hay en todos los autores que tomaron ideas plásticas de Italia, empezando por el tétrico Morales, cuyas *Vírgenes de la Leche* presentan algo o mucho de esa frescura juvenil que echábamos de menos. Y es que Morales bebió de Leonardo y de Luini.

De todas maneras, la sensualidad de estos pintores está llena de preocupaciones y cortapisas. Puede parecer notable si se la compara con la de todos los demás españoles, pero seca y acecinada si se recuerda la de los italianos.

Yo estoy seguro de que Velázquez, al comprar cuadros del Tiziano y del Veronés para su Rey, sentía lo que el sediento al comprar un vaso de agua fresca en verano. Siempre que evocamos a Italia hablando de su pintura renacentista, nos recorre el cuerpo una luz, una brisa y un toque de clarín llenos de júbilo.

TRASMISION DE LAS IDEAS PLASTICAS

No se sabe, ni es punto que pueda preocupar al historiador de arte, cómo se le antojó a Felipe II la imagen del *Martirio de San Mauricio.** Acaso le guió un deseo tan simple como el de tener un cuadro que emparejase con el de *Las Once Mil Vírgenes* que ya estaba colocado en un altar del templo escu-
rialense. El hecho es que se lo propuso al Greco, recién llegado de Italia y triunfante con *El Expolio* pintado para la Catedral de Toledo.

Triunfante, pero enredado en las argucias de un pleito que le pusieron los canónigos. No echemos en saco roto este detalle. Porque si ahora, al encargarse del *San Mauricio*, tropieza con el gusto del monarca, como tropezó, tenemos dos motivos seguidos para pensar que los extranjeros tienen siempre mucho que vencer para dar con el gusto y la mentalidad del país en que buscan acomodo.

Greco

El Greco volcó en esta obra todo su poder, toda su valentía colora, todo su rigor constructivo, todo su poder de concentración y toda su delicadeza. No obstante, fracasó ante el monarca y sus cortesanos. Dijeron del cuadro que era extraño por la concepción del tema (fijémonos en esto especialmente) y por lo arbitrario del desarrollo. (Los espíritus propensos a enjuiciar con rapidez verán reflejados en este asunto su ignorancia y su responsabilidad.)

Extraña la concepción y arbitrario el desarrollo: No me propongo en esta meditación más que establecer un paralelo entre dicho cuadro y un cuadro veneciano que se pintó setenta y cinco años antes, el *Martirio de los diez mil en el monte Ararat*,* debido a un pintor nada estrambótico, ni raro, sino jovial y apacible, el Carpaccio, un discípulo de Bellini. La *idea*, la concepción plástica que reprobó Don Felipe estaba

Carpaccio

sancionada o aprobada tiempo atrás. Vale la pena cotejar lo producido, por el Carpaccio y por el Greco. Una personalidad tan vigorosa como la de éste no sufre con que se urgue en la evolución de su gusto. La historia de las ideas plásticas vivirá estableciendo relaciones.

El llamado *San Mauricio*, del Greco, podría llamarse con más exactitud *Martirio de la Legión Tebana*. Acaso lo que rechazó el Rey fué esto, que no interpretaba exclusivamente el martirio del Santo. El Greco se fué derecho a la interpretación más amplia, al sacrificio de la región entera, aunque realzando el momento psicológico en que San Mauricio, jefe de ella, estudia con sus abanderados la contestación para el César, la ratificación de su fe y la resolución de morir antes que ofrendar a los dioses paganos. El Greco se sentía capaz de acometer lo más complicado.

Es forzoso pensar que Domenico vió y estudió en Venecia la escena de los *Diez mil Mártires* pintada por Carpaccio. Había vivido y trabajado allí. El San Mauricio de aquellos soldados se llamó Acacio. Este general romano huyó un día con sus hombres acosado por un

ejército de 100,000 sarracenos. Avergonzado más tarde, pensó ofrendar
a los dioses, pero se le apareció un ángel, que le prometió la victoria si
abjuraba del paganismo. Triunfó, en efecto, y se retiró con su ejército
al monte Ararat (Armenia), donde fomentó entre los suyos el cultivo
de la fe cristiana. Lo supieron los Emperadores, enviaron tropas con-
tra ellos y no pudieron conseguir su retractación ni con la violencia ni
con la muerte.

Carpaccio narra este episodio con el detallismo propio de la época.
Pero·esto no impide reconocer que lo esencial de su idea plástica fué
aceptada por el Greco al serle propuesto un asunto semejante. Compa-
remos.

A la izquierda, los cuerpos desnudos de los martirizados tendidos
en el suelo. El primero de todos presenta en escorzo la pierna derecha.
En la parte central y baja de la composición, un grupo de tres perso-
najes, que hablan gesticulando, más uno que, destacado, se arrodilla
ante los emisarios del Emperador, los cuales aparecen a caballo por la
derecha.

En realidad, con estos tres grupos del primer término tenemos ya
el cuadro. Todo lo demás es adjetivo y anecdótico: árboles de los cuales
penden hombres desnudos, lejanías y modulaciones campestres, cielo tor-
mentoso, monte por donde suben las almas de los mártires y son recibi-
das por un coro angelical, finalmente, los siete círculos.

A comienzos del siglo XVI era todavía casi de rigor este detallismo
narrativo, aunque ya los grandes maestros, comprendiendo que gravi-
taba sobre el interés del objeto o sujeto principal, lo iban eliminando.
Entrado ya el siglo se desvaneció el problema. El pintor daba como
efectiva una mayor cultura en el público; una cultura capaz de suplir
los detalles del cuento, que se escamoteaban para henchir de interés o
concentrar en lo importante toda la vibración espiritual.

No hay que insistir, pues, en que Domenico podó, limpió y desta-
có lo más esencial: el grupo de los jefes y el grupo del martirio. De
aquí que el grupo de los oficiales, pequeñito en Carpaccio, tome cuerpo
y venga a llenar en el Greco casi todo el campo pictórico, tal como se
lo presentaba ya su memoria.

Pero el Greco no compuso su cuadro a base de memoria exclusiva-
mente, debió de consultar sus carpetas de estudios, a juzgar por los
siguientes detalles. Podemos seguirle un poco minuciosamente y ver lo

que acepta, lo que transforma y lo que simplifica en aquellos grupos esenciales.

A la izquierda, en primer término, hay un escorzo, una pierna doblada; este modo de matar la esquina es idéntico en el cuadro veneciano.

Subiendo un poco, vemos que han desaparecido los cuerpos diseminados en tierra. La teoría de las decapitaciones no está más que iniciada, pero esto mismo le presta un dramatismo mucho más intenso que en el cuadro inspirador. Hay un solo degollado en tierra; el futuro mártir se arrodilla y ora. El verdugo, levanta el brazo, mientras San Mauricio alarga las manos para recibir la cabeza que se va a desprender. Todo ello forma un grupo bien unido. Los actores asisten con toda el alma a la tragedia. Ya no hay aquella dispersión de dolores que en la pintura del veneciano.

Pasemos al lado derecho. Han desaparecido los pintorescos jinetes, los turbantes y mitras orientales, los arreos preciosamente labrados, el amontonamiento de caballos y cabezas. La piña de paganos se ve cumplidamente expresada en el Greco por cinco cabezas, de las cuales solo una enseña el cuello —por cierto con gola y armaduras españolas—. Este no deja de ser un detalle local que tiene su correspondiente en el paje vestido a la italiana que figura en primer término, a la derecha, en el cuadro veneciano. Respecto a las armas e insignias militares, tienen sólida representación en las cuatro lanzas y las dos banderas. Las Lanzas, como el espadón del abanderado, son netamente hispanos, de labor morisca. Las banderas son el desarrollo generoso de los alfeñicados estandartes que hay en el Carpaccio.

Pasemos al grupo central: lo constituyen tres figuras principales. El Greco pone una figurilla en el centro del triángulo. La figura de la izquierda es en ambos cuadros la más cercana al espectador y presenta la espalda. Este personaje, en el cuadro del Carpaccio, levanta la mano derecha con el dedo a lo San Juan, autoritariamente. El Greco pone este ademán en la figura del San Mauricio, que es la opuesta. Pero nótese que el ademán viene enriquecido con otras notas espirituales: ya no es simplemente autoritario, no es la contestación categórica y retadora que se da al enemigo. San Mauricio se dirige a los suyos, y, si marca con firmeza su parecer, pone una suavidad en todos sus movimientos que cabría pensar estar repitiendo una famosa frase compasiva de Jesús. Ningún otro ademán toma el Greco del Carpaccio. No le sirve el de

la mano extendida, porque señala a un grupo relegado a segundo término. Tampoco le sirve la solución que el Carpaccio da a las manos del tercer personaje, asidas a un bastón en el cual descansa. Prefiere una postura dinámica. Su deseo es que todos intervengan, que todos gesticulen, incluso el abanderado (San Exuperio) que se halla fuera del triángulo.

No tengo para qué aludir a la similitud de los trajes. No hay más diferencias que una adaptación mayor al cuerpo, acusando el modelado, en el Greco, como si fueran finas camisetas.

Velázquez

Por último, todos los personajes descansan en la pierna izquierda. Y ya que se alude a estas piernas, que tanto escándalo provocaron por su desnudez, diremos que acaso reflejen cierto respeto religioso. Para pisar aquella tierra, bendita ya por tanta sangre inocente, para socorrer en la última hora a los dispuestos para el martirio, más respetuoso nos parece ir descalzos.

Dos palabras más sobre la parte alta: la Gloria. La del Carpaccio es absolutamente primitiva; la del Greco absolutamente barroca. La de aquél, apenas se ve; la del segundo, está vista con prismáticos, agrandada. Ella ocupa un tercio de la totalidad pictórica y vibra al son vital que todo el resto de la composición.

Sobre otros aspectos de este cuadro no tengo por qué entrar ahora. Reduzco mi propósito a señalar la trasmisión de idea y, como consecuencia, a demostrar que en este cuadro del *San Mauricio* estaba todavía unido a Venecia nuestro Greco; y no ya a la Venecia del Tiziano y

del Tintoretto, sino a la del Carpaccio, que también influyó en otro de nuestros grandes pintores, Pedro Berruguete.

Del Pinturicchio, de Miguel Ángel y del Greco, a Velázquez

Lo que llamo trasmisión de ideas plásticas no equivale a lo que siempre se llamó "influencias". Es algo más preciso. Un pintor puede captar una idea plástica en un cuadro de otro pintor que no le enseña

Pinturicchio

nada como colorista, ni como ejecutante. Este caso se puede comprobar comparando un cuadro de Velázquez, *Los Ermitaños,** con un fresco del Pinturicchio existente en las Salas Borgias del Vaticano, que representa *La visita de San Antonio a San Pablo.** El tema es el mismo, pero, además, es idéntica la idea plástica, es decir, la forma de la composición, el modo de concebirla, las relaciones de tamaño entre las figuras y el paisaje, las actitudes de los personajes. En ningún cuadro de Velázquez hay figuras tan pequeñas para un fondo de tales dimensiones.

Descartando del fresco del Pinturicchio todos aquellos elementos complementarios y de época que pertenecen a un Renacimiento no llegado a su madurez, veremos que lo principal, las figuras de los Ermitaños, sentados delante de unas peñas, absortos por el milagro que consuma el negro cuervo, se rige por un esquema igual al de la composición de Velázquez.

Y no se trata de una coincidencia, sino de varias, lo cual demuestra que la similitud no fué obra del azar, sino de una verdadera trasmisión de la idea plástica. Basta fijarse en otros detalles: la postura de San An-

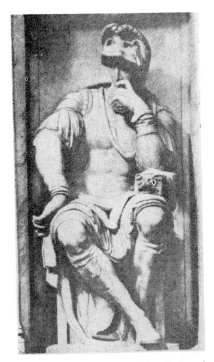

Miguel Angel

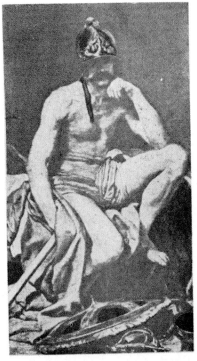

Velázquez

Velázquez

Greco

tonio; el cuervo sobre la figura de éste, aunque en distintos vuelos, pues en uno llega con el pan y en otro ha terminado con esta misión, y, finalmente, el quedar San Pablo a la derecha del espectador.

Pues bien, a pesar de ser evidente todo esto, a nadie se le ocurrirá decir que Velázquez fué influído por el Pinturicchio, porque en lo que se llama "pintura" velazqueña no hay ni la más leve herencia. En cambio podemos decir que tomó del italiano la idea plástica.

Dalí

Esto, además, no es insólito en el gran sevillano. Se nutrió de ideas plásticas no sólo en las pinturas de otros, sino en las esculturas. Un parangón entre el *Pensieroso** de Miguel Angel, y el *Marte** de Velázquez basta para convencerse. La idea trasmitida aquí es la postura, que a pesar de sus variantes es la misma.

Otro tanto hizo Velázquez con el Cristo pintado por su maestro Pacheco, valiéndose por cierto una acusación más que injusta desaforada de mi amigo y sabio maestro Gómez Moreno.

A estos tres casos de trasmisión de ideas voy a sumar otro que tiene más interés porque dimana del Greco,* pintor que "influyó" verdaderamente con su pintura y con su "oficio" en Velázquez.* Me refiero al esquema o idea de la *Coronación de la Virgen.* Esta similitud fué señalada ya por Don Manuel B. Cossío, juntamente con otras verdaderas influencias que voy a recordar aunque no afecten a mi tema. El *Pompeyo Leoni*, del Greco, su *Niño de Guevara*, su *San Mauricio*, y la armadura del *Conde de Orgaz*, dejan su huella técnica (no la simple idea plástica) en las siguientes obras de Velázquez: *Retrato del escultor Mon-*

tañés, Retrato del Papa Inocencio X, Las Lanzas, y Retrato del Conde de Benavente.[1]

De Terborch a Dalí

Entre los cuadros famosos del surrealista Salvador Dalí, hay uno cuyo asunto es muy sencillo, de una sencillez holandesa: de espaldas al espectador, una mujer sentada contempla a otra mujer sentada; no hay otra decoración en el cuarto que un cuadrito en la pared.*

Terborch

Esta pintura tiene un fondo surrealista, a saber, la carretilla en que está sentada la mujer que mira de frente y las carretillas en que están sentadas las dos mujeres del cuadrito colgado en la pared. No vamos a detenernos en este elemento de misterio y poesía, porque lo interesante para nuestro tema es la idea plástica que tenemos delante. Y esta no es otra que la de un cuadro de Gerard Terborch, existente en el Museo de Berlín, titulado *El Concierto*.* En él podemos ver los mismos elementos compositivos y dispuestos en los mismos términos. En el primero, la mujer de espaldas, en el segundo, la mujer de frente, y en la pared, el cuadro.

Tengo la fortuna de poder descubrir la obsesión que hay en el fondo del cuadro de Dalí. Mi antiguo amigo vivió durante cuatro años en una Residencia de Estudiantes, en Madrid —la Residencia, por antonomasia— en cuya sala de reunión estuvo siempre colgada una litografía

[1] Ultimamente, en el nº 73 de *Archivo Español de Arte*, Diego Angulo hace revelaciones interesantes sobre el arte de componer de Velázquez.

muy buena de *El Concierto*. Era, o fué durante mucho tiempo, la única decoración de la sala. Dalí, ensimismado, la contempló día y noche a lo largo de los años. Se deleitó como los demás en su tranquila belleza, pero acabó por sentirla clavada en su memoria de un modo enfermizo. Jamás me habló de este fenómeno, pero es claro para mí que la obra pintada por él al cabo de los años no es sino la expulsión de la idea plástica que le obsesionaba desde sus tiempos de estudiante. Ya por entonces adoraba a Vermeer de Delft y a todos los mejores holandeses, de los cuales aprendió la luz maravillosamente mansa.

INDICE DE NOMBRES Y EJEMPLOS CITADOS

INDICE DE ILUSTRACIONES *

* Muchos de los títulos que aparecen en este índice no son de los pintores. Se
los da el autor del libro para facilitar el reconocimiento de los grabados.

INDICE GENERAL

173